# THÉODORE DURET

# CRITIQUE

# D'AVANT-GARDE

Salon de 1870. — Les Peintres impressionnistes. — Claude Monet. — Renoir. — Edouard Manet. — L'Art japonais. — Hokousaï. — James Whistler. — Sir Joshua Reynolds et Gainsborough. — Richard Wagner. — Arthur Schopenhauer. — Herbert Spencer.

PARIS

G. CHARPENTIER ET Cⁱᵉ, ÉDITEURS

13, RUE DE GRENELLE, 13

1885

# CRITIQUE

# D'AVANT-GARDE

IL A ÉTÉ TIRÉ :

*Vingt exemplaires* numérotés à la presse,
sur papier de Hollande

Prix : 7 francs.

# CRITIQUE

# D'AVANT-GARDE

PAR

TH. DURET

PARIS

G. CHARPENTIER ET Cie, ÉDITEURS

13, RUE DE GRENELLE, 13

—

1885

Tous droits réservés.

A LA MÉMOIRE

DE MON AMI,

# ÉDOUARD MANET

# SALON DE 1870

# SALON DE 1870

En entreprenant de rendre compte du Salon de 1870, nous devons dire tout d'abord quel sera l'esprit de notre travail. Nous nous attacherons surtont à signaler les productions des nouveaux venus qui nous paraissent avoir le plus d'avenir. Nous laisserons donc en partie de côté les artistes en possession de la renommée, pour nous consacrer aux débutants, à ceux qui sont encore contestés ou incompris.

Et maintenant, quel sera notre fil conducteur pour le choix que nous allons faire d'un certain nombre d'artistes au milieu de l'immense armée de peintres qui envahit le palais de l'Industrie? Ce sera la possession de l'originalité. Parmi les jeunes ou les débutants, nous mettrons donc seuls hors de pair ceux qui, dans leur manière de voir et de sentir, et dans leur façon de rendre ce qu'ils ont vu et senti, accusent une personnalité tranchée, et produisent des œuvres douées d'un caractère distinct de celles des peintres qui les ont précédés. Nous nous détournerons systématiquement de tout artiste chez lequel nous ne trouverons que la reproduction de types déjà connus, ou le reflet d'une manière de peindre qui ne lui est pas personnelle. Aussi bien nous serons souvent attiré vers un peintre nouveau, précisément par les caractères

de personnalité tranchée et de profonde originalité qui écartent presque toujours de lui la foule et la lui rendent hostile. Sous le bénéfice de ces observations, nous commençons l'examen du Salon par les naturalistes.

## LES NATURALISTES

La gloire de l'école moderne est surtout dans la manière dont les peintres qui la composent ont su voir et rendre la nature. C'est dans la donnée naturaliste que se sont révélés tant de maîtres de premier ordre, les Rousseau, Corot, Troyon, Millet, et, à côté d'eux, toute une pléiade d'artistes originaux et inventeurs qui ont fixé sur la toile l'image du monde extérieur empreinte du sentiment de la vie. Si c'est dans cette branche particulière de l'art que l'école mo-

derne a montré le plus de grandeur, c'est encore dans la même que, parmi les derniers venus, se trouvent le plus d'artistes originaux, nous donnant une reproduction du monde visible qui ne sent en rien le pastiche des maîtres qui ont ouvert la voie.

Parmi les jeunes peintres naturalistes, nous distinguerons spécialement les suivants :.

*Paul Guigou.* — Guigou a débuté en peignant des paysages qui, par la crudité des tons et l'absence des règles conventionnelles, ont d'abord effrayé le public. Depuis, il s'est heureusement dépouillé d'une partie de la rudesse archaïque, et de la crudité exagérée de ses débuts, et il est parvenu à nous donner des paysages où la sincérité des tons et l'accentuation du coloris conservées se trouvent fondues dans un ensemble harmonisé. Tel est surtout, au Salon de cette

année, le tableau : *les Bords de la Durance*. Guigou excelle à prolonger une perspective et à disposer les plans dans un lointain habilement ménagé. Peignant de préférence le paysage de Provence, nu et désolé, il sait racheter l'aridité des sites, par l'accent de sincérité avec lequel il rend la coloration des eaux, des rochers, des montagnes, et par la vive lumière qu'il projette sur les campagnes. La plupart de nos paysagistes du Nord nous peignent des sous-bois ou bouquets d'arbres sous lesquels nous jouissons de la fraîcheur de l'ombre ; Guigou, auquel en Provence les arbres et le feuillage manquent le plus souvent, peint l'espace et l'étendue, et fait fuir sur la toile les horizons les plus profonds.

*Pissaro*. — Si Guigou a commencé par couvrir ses toiles de tons crus et d'un éclat trop vif, Pissaro, au contraire, a débuté en

peignant des paysages qui manquaient de lumière, et dont l'aspect général était souvent terne et sans éclat. Aujourd'hui, il ose davantage sous ces deux rapports, et aussi les tableaux, qu'il peint depuis quelques temps, et en particulier ceux du Salon de cette année, nous paraissent-ils réaliser un très grand progrès sur ses productions précédentes. Pissaro est, par un certain côté, un réaliste. Jamais il ne composera un tableau, et, dans un paysage, n'arrangera la nature. Un paysage, sur la toile, doit être pour lui la reproduction exacte d'une scène naturelle et le portrait d'un coin du monde réellement existant. Nous n'entreprendrons point de réfuter cette théorie. En général, les théories que se font les artistes nous sont assez indifférentes, lorsqu'ils nous donnent de bons tableaux. Mais si nous admettons la théorie d'après laquelle procède

évidemment Pissaro, nous ne pouvons cependant nous dispenser d'observer qu'en la suivant trop rigoureusement, il en vient souvent à peindre des sites insignifiants, où la nature fait elle-même si peu tableau, qu'il a peint un paysage sans faire un tableau.

Si Pissaro est réaliste par la théorie qu'il s'est faite de la reproduction absolument exacte de la scène vue, il ne l'est point jusqu'au bout, comme certains autres peintres qui ne voient dans la nature que le côté réel et extérieur, sans lui trouver une âme et un sens intime. Il empreint au contraire ses moindres toiles du sentiment de la vie; et en regardant de lui la scène la plus vulgaire, un grand chemin bordé d'ormeaux, une maison sous les arbres, on se sent peu à peu pénétré du sentiment mélancolique, qu'il a dû lui-même éprouver à l'aspect de la scène naturelle.

*Boudin*. — Boudin a d'abord attiré l'attention en exploitant un filon fort original. Qui n'a remarqué, aux Salons de ces dernières années, ces jolies toiles où se profilaient, sur le fond glauque de l'Océan, tout le peuple bariolé des bains de mer? Là, nous avons retrouvé, saisies et croquées sur le vif, la variété et la bigarrure des costumes, dont il est devenu de mode de s'affubler à Trouville et à Étretat. Et tout cela était peint d'une touche vive, légère, originale, et dans une gamme de coloris harmonieuse et distinguée.

Longtemps nous n'avons connu Boudin que par ses plages, mais il expose cette année deux toiles : la *Rade de Brest* et les *Pêcheuses de Kerkor*, qui nous prouvent qu'il a définitivement agrandi sa manière. Dans ce nouveau Boudin, nous retrouvons les qualités de notre ancienne connaissance des

plages de Trouville et de Deauville, la même gamme de tons harmonieux et argentés; mais en plus nous lui voyons une puissance de pinceau et une largeur d'allure que ses débuts ne laissaient pas deviner. Nous admirons la légèreté et la transparence qu'il donne à ses ciels, alors que tant d'artistes succombent à cette tâche; nous apprécions, par dessus tout, ce sentiment intime de la nature qui fait qu'en regardant ses toiles on sent courir la vague et qu'on respire les parfums de la brise marine.

*Harpignies*. — Harpignies peint ses paysages d'une manière sobre et vigoureuse, mais, depuis quelques temps, dans une gamme de tons terne et uniforme, qui les prive trop souvent de charme et de variété. Cependant lorsqu'on s'attache à les considérer avec soin, on leur trouve les vraies et sérieuses qualités de l'originalité, de la

vérité, de l'impression ressentie à l'aspect de la nature et fixée ensuite sur la toile. Toutefois, le triomphe d'Harpignies n'est pas dans la peinture à l'huile : il est dans l'aquarelle. En passant de la peinture à l'huile à l'aquarelle, Harpignies — ce qui est le contraire de la plupart des artistes — devient lumineux et prend un éclat qu'il n'avait pas auparavant. Une aquarelle de lui réussie, comme celle qui porte le n° 3,566, est une œuvre, dans son genre, hors ligne; car à toutes les qualités propres à l'aquarelle, elle joint la vigueur et la puissance que l'on n'est accoutumé à trouver que dans les productions de la peinture à l'huile.

Nous sortons maintenant du cercle des naturalistes qui peignent les campagnes qui nous sont familières, pour entrer dans celui des peintres voyageurs, à la recherche de sites étrangers ; et aussi bien cette caté-

gorie forme-t-elle un groupe important dans l'école des naturalistes modernes. Parmi les derniers venus dans cette voie, nous distinguerons surtout :

*Huguet.* — Huguet s'est cantonné en Afrique ; et quoiqu'il ait abordé en passant les scènes du paysage d'Égypte, c'est surtout en Algérie que, comme Fromentin, il a élu domicile. Nous disons comme Fromentin, et nous touchons là le point faible de tous les peintres qui depuis quelques années, *font* de l'Orient et de l'Algérie : c'est qu'ils imitent tous plus ou moins Fromentin. Huguet lui-même n'est pas toujours exempt de cette tache, cependant elle est chez lui moins apparente que chez les autres, et nous avons en particulier, dans son tableau du Salon, le *Marché de Tléta,* une œuvre personnelle qui ne sent en rien l'imitation.

A cette première qualité d'être lui, Huguet

joint celle d'être vrai ; et par là encore il a su éviter l'écueil sur lequel tombent plus ou moins les artistes qui peignent des cieux étrangers. En effet, un artiste fait un voyage ou deux en Égypte ou en Algérie, il s'imprègne de l'aspect général et de la physionomie du pays, il fait des études, prend des croquis, et revenu à Paris, dans son atelier, il réussit d'abord à peindre des tableaux qui donnent une reproduction vraie et sentie de la nature des pays parcourus. Mais au bout de quelques années, les impressions s'effacent, les souvenirs vieillissent, les études et les croquis ne se peuvent renouveler : alors il se répète, se copie et se recopie. Il va chercher la nature non plus à la source, mais dans ses premiers tableaux, et désormais il ne peint plus l'Égypte et l'Algérie que pour ceux qui ne les ont jamais vues, et sont prêts à croire sur

parole tout ce qu'on peut leur en montrer.
Je ne sache pas d'artiste qui ait absolument
échappé à l'inconvénient inhérent à cette
branche de l'art, qui consiste à peindre le
paysage dans lequel on n'est pas perpétuel-
lement plongé, et Fromentin lui-même
nous a peint bien des toiles où le ragoût de
la couleur était trop épicé pour rendre véri-
tablement la nature. En somme, de tous,
c'est encore Huguet qui est resté le plus
vrai ; et pour moi, qui connais l'Afrique,
c'est en regardant ses toiles que je retrouve
le mieux mes souvenirs et ravive le plus
vivement mes impressions de voyage.

## LES PEINTRES DE GENRE

Si, dans l'école moderne, les peintres
naturalistes représentent surtout la créa-

tion individuelle, les peintres de genre personnifient le pastiche et l'imitation. Nos paysagistes, nos animaliers courent les campagnes, et là, face à face avec la nature, cherchent à l'interpréter librement. Parmi les peintres de genre, l'invention et l'originalité sont rares, au contraire, et aussi dès qu'un des leurs a découvert un filon original, derrière lui viennent les copistes et les imitateurs, et ceux qui, en dessous encore, copient et imitent les premiers copistes du maître.

C'est ainsi que Meissonier ayant, dans le temps, ouvert une veine originale, nous avons vu, après lui, surgir une légion de peintres qui ont pris, pour sujet de leurs tableaux, des scènes familières et des intérieurs remplis de petits hommes en costume Louis XV. Aujourd'hui, le courant qui portait les peintres de genre de ce côté

s'est arrêté, et le Salon ne contient, dans la donnée de Meissonier, que les artistes déjà et depuis longtemps connus.

Puis M. Leys a enfanté, lui aussi, des pasticheurs qui se sont approprié les procédés archaïques dont il s'était servi. Le Salon nous montre, comme imitateurs directs les Belges de Vriend et Vinck, et, comme imitateurs s'étant emparé du procédé pour l'appliquer indirectement, les Français Tissot et Goupil. Mais tout cela était connu, et nous n'avons non plus rien de nouveau à signaler dans cette voie.

Affublant leurs personnages de costumes anciens, nous avons deux peintres, MM. Vibert et Zamacoïs, qui ont prétendu trouver quelque chose de nouveau, en dehors de la voie tracée par Meissonier et ses imitateurs. M. Vibert expose un *Gulliver*, M. Zamacoïs l'*Éducation d'un prince*, et ces deux

tableaux attirent fort la foule. Le système des deux artistes est le même, pour le choix des sujets, qui sont presque toujours des scènes grotesques; pour le procédé de peinture, qui consiste à juxtaposer sur la toile les tons crus et éclatants, en faisant du tout un ragoût épicé, qui attire de loin le public comme le miroir les alouettes et le rouge les taureaux. Quel est celui qui imite l'autre? Est-ce Vibert qui pastiche Zamacoïs, ou Zamacoïs qui copie Vibert? Question oiseuse; ils s'imitent, se copient et se volent l'un l'autre.

Mais c'est dans une autre direction, cette année, que les pasticheurs et les imitateurs s'en donnent à cœur joie. C'est maintenant Alfred Stevens, et, après lui, Toulmouche et Saintin, qui tournent les têtes et voient une véritable armée peindre après eux des intérieurs habités par de petites dames pom-

peusement parées. *Une dame dans son intérieur*, tel est le titre unique qui pourrait convenir à ce que nous montrent MM. Toulmouche, Saintin, Accard, Trouillebert, Steinhardt, Caraud, Marchal, Pecrus, Richter, Verdyn, Thirion, Gaume.

Quoi donc! pas une seule silhouette d'homme dans tous ces tableaux? Non. Les falbalas, le jupon régence, la soie et le satin apparaissent seuls; et, en effet, c'est que la femme n'est plus peinte pour elle-même, mais pour sa robe ou son châle. La femme de tous ces tableaux est aussi peu que possible un être vivant, c'est une poupée ou un mannequin qui, au milieu des potiches et des bibelots qui ornent la cheminée ou traînent sur la table, sert à poser la robe de satin ou le cachemire, qui est le personnage important du tableau. Voilà pourquoi madame est seule admise dans tous ces in-

térieurs, et monsieur, qui n'a qu'un vilain chapeau noir ou qu'un pantalon gris à montrer, perpétuellement tenu à la porte.

De tous ces peintres, M. Alfred Stevens restera incontestablement le premier. D'abord il est l'inventeur du genre; puis sa peinture, comme facture, est d'une largeur et d'une solidité qu'aucun de ses imitateurs n'atteindra jamais; enfin les femmes qu'il nous montre ne sont pas uniquement des poupées, elles vivent, elles sont senties, elles reflètent l'image de la Parisienne moderne, de cette femme dont, à l'allure et à la toilette, on ne sait trop que penser, hésitant à dire *a priori* si c'est ou non une femme honnête. M. Stevens n'expose pas cette année, et, à son défaut, ce sont MM. Toulmouche et Saintin qui tiennent la tête du bataillon des peintres d'intérieurs féminins.

Elle est en vérité bien gentille, la petite

dame que nous montre à perpétuité M. Toulmouche. C'est qu'il n'a jamais peint qu'une seule femme. Il lui met toutes les robes imaginables, teintes de toutes les couleurs de l'arc-en-ciel; tantôt il la fait brune, tantôt blonde, voire même rousse et châtaine; mais en définitive c'est toujours le même minois. En somme, M. Toulmouche, en dessous de M. Stevens, est parvenu à se faire une place : ses petits tableaux sont bien peints; dans tous il y a de l'air; quoique un peu secs et léchés, ils ne sont point trop durs à l'œil et trop porcelaine. Sa petite dame est généralement assez vivante, et parfois il arrive à lui donner un air piquant qui en fait un être fort attrayant.

Après M. Toulmouche, M. Saintin, et ce que nous avons dit de l'un, nous pourrions, en partie, le répéter de l'autre. Ce serait peine perdue, et aussi bien on n'attend pas

que nous allions faire, dans le détail, l'analyse et la critique des nombreux peintres entrés à la suite de M. Stevens dans le genre qu'il a créé. Nous l'avons dit, pour nous il n'y a pas d'artiste, dans le sens élevé du mot, sans invention ; et aussi nous éviterons de mettre en lumière des artistes qui, s'ils ont quelque chose à montrer, ne nous font voir que les dépouilles d'autrui.

Il nous faut cependant excepter un des derniers venus, dont les toiles ne sentent point trop l'imitation des maîtres du genre, M. Gaume. Il expose une *Dame aux perles*. La femme, nous n'en parlerons pas, elle n'est ici que pour l'enveloppe. Mais ne trouvez-vous pas que cette robe est d'un ton charmant, et que les nuances chatoyantes de l'étoffe, se détachant sur le fond et se mariant harmonieusement avec lui, accusent un peintre ayant une palette originale ?

En définitive, le Salon de cette année ne nous révèle, parmi les peintres de genre, aucun nouveau venu, accusant assez d'originalité et d'invention pour se faire une place absolument à part, et il nous faut terminer par l'examen des petits maîtres depuis longtemps connus, MM. Bonvin, Brandon, Édouard Frère. Nous aurons, du reste, d'autant plus de plaisir à nous occuper d'eux qu'ils exposent cette année, chacun dans son genre, des toiles qui sont certainement parmi les meilleures qu'ils aient jamais peintes.

M. Bonvin nous donne un *Cloître*. C'est un excellent tableau, plein d'air, d'un ton un peu froid et monochrome, comme tout ce qui vient de lui, mais d'une véritable harmonie et d'une grande fidélité d'interprétation.

M. Brandon a un petit tableau, *l'Exa-*

*men,* qui dans sa donnée est un bijou. Nous retrouvons bien là la peinture de genre, dans le vrai sens du mot. C'est, en effet, comme cela que les petits maîtres hollandais nous ont peint tant d'œuvres charmantes qui nous ont fait vivre avec eux de leur vie intime. M. Brandon, qui est israélite, ne s'est point imaginé, pour attirer les yeux du public, de peindre des bonshommes exotiques, affublés de costumes bigarrés ; il s'est mis à reproduire tout simplement le monde de ses coreligionnaires, et le peuple de la synagogue tel qu'il le voyait et le sentait vivre autour de lui. Et grand bien lui en a pris, car, dans cette voie, il est d'emblée arrivé à un succès légitime et mérité.

M. Édouard Frère, comme toujours, nous donne deux petits tableaux, et, comme toujours, ils nous représentent des enfants. M. Édouard Frère est, par excellence, le

peintre de l'enfance, nul ne sait comme lui
en rendre la naïveté et l'espièglerie. Il est
vrai que le filon qu'il exploite n'est précisé-
ment ni très riche ni très étendu, mais, tel
quel, il est original; et Édouard Frère a été,
dans son genre, suffisamment inventeur
pour voir tout un groupe d'élèves, de co-
pistes, de pasticheurs entrer dans sa voie et
la suivre, comme il devait être, en exagé-
rant ses défauts sans atteindre à ses qualités.

## LES PORTRAITISTES

Qui nous délivrera des Grecs et des Ro-
mains! était, il y a quelque vingt ans, le
cri de tous les amis de l'invention person-
nelle dans les arts. Aujourd'hui, nous
sommes délivrés des Grecs et des Romains,
le Salon n'en contient plus trace. Pas le

moindre casque à l'horizon, pas la plus faible image de toge et de péplum. Les peintres sortis de l'école de Rome, délaissant définitivement le forum et l'agora, s'en vont, comme M. Bonnat, peindre des scènes orientales, comme M. Hébert, des Italiennes, ou comme M. Cabanel, une mort de Françoise de Rimini et de Paolo Malatesta. La voici donc irrévocablement vaincue, l'école de David et d'Ingres, l'école de peinture la plus fausse, la plus froide, la plus théâtrale que l'on ait jamais connue ! On aime tout aujourd'hui, à son exclusion : le xviiie siècle qui l'a précédée, Delacroix et les romantiques qui l'ont combattue, et enfin les naturalistes qui lui survivent et lui succèdent.

Voici déjà plusieurs années que cette disparition du faux classique et de l'antique de pacotille est un fait accompli, mais les

descendants plus ou moins éloignés de
David et les élèves engendrés par Ingres,
obligés par les transformations du goût
public à délaisser ce qu'on s'était plu à
nommer la grande peinture, s'étaient réfugiés dans le portrait comme dans une
forteresse, et là ils régnaient en maîtres,
ayant pour clients les beautés, les hommes
d'État, les guerriers avides de faire reproduire leurs traits, et, pour admirateur, le public, continuant à goûter leurs portraits, alors
qu'il ne pouvait plus tolérer leurs tableaux.

Mais aujourd'hui cette dernière forteresse est conquise ; les maîtres de la veille
tombent au second rang ; l'éclat de leur
succès est effacé, et un nouveau venu
prend tout à coup dans le portrait une
position prépondérante. C'est à M. Carolus Duran que nous devons d'avoir remporté cette difficile victoire.

Si l'on veut se rendre un compte exact de ce que sont les portraitistes issus d'Ingres et de Flandrin, contre lesquels M. Carolus Duran vient si heureusement réagir, on n'a qu'à parcourir le Salon, car ils y sont nombreux. Il nous suffira du reste d'examiner une seule de leurs œuvres le *Portrait de madame la duchesse de V...*, peint par M. Cabanel, le chef de l'école. D'abord, nous avons, en analysant ce portrait, à mettre de côté tout ce qui se rapporte à la couleur, et à ne penser ni à une touche personnelle ni à un coloris original; tout cela, on le sait, a toujours été l'objet d'une aussi sainte horreur pour David, Ingres et les leurs, que les voluptés et les concupiscences de la chair pour les ascètes chrétiens. Donc, dans le *Portrait de madame la duchesse de V...*, rien qu'un faire propre et léché, qu'un épiderme de peinture pâlotte

et laiteuse, qui ne donne aucune idée de
chair et de sang. Mais alors, voyons le
dessin.

Quand M. Cabanel dessine les traits du
modèle vivant, il se livre à une opération
complexe, et l'image qu'il obtient sur la
toile est le résultat d'un compromis, qui
s'opère entre la figure du modèle posant
devant lui et celle du type idéal que,
d'après les principes de son esthétique, il
ne perd jamais de vue. David, Ingres et
ceux de leur école pensent, en effet, qu'il
existe un type abstrait, et un seul, du beau
en soi; ils prétendent que la beauté idéale,
résumé et quintessence de toutes les au-
tres, ne peut s'exprimer que sous une
certaine forme, toujours la même. Ceci
admis, quand ils peignent la figure humaine
pour faire œuvre d'art, selon leurs idées, ils
cherchent forcément à ramener le plus près

3.

possible du type abstrait et convenu, le type réel qu'ils ont sous les yeux. D'où cette conséquence, que toutes leurs têtes sont jetées dans une sorte de moule uniforme, et non seulement la figure en bloc, mais encore ses diverses parties, le nez, la bouche et les yeux.

Par-dessus cette forme conventionnelle donnée à toutes les têtes et se dégageant tant bien que mal du moule uniforme, il faut cependant que, dans le portrait, ils nous présentent les traits propres du modèle et sa physionomie individuelle; de là le compromis entre le type conventionnel et le type réel, de là ces pauvres figures, toutes au fond d'un même caractère indécis, ayant un air d'absolue parenté et de monotone ressemblance, de là le manque d'accent et d'originalité qu'ont leurs portraits. Et comment en serait-il autrement?

Vous imaginez-vous le genre de difficultés qui enserre l'artiste, lorsqu'il entreprend de dessiner à la grecque le profil de Hyacinthe ou de Grassot, ou de ramener au type de la Vénus de Milo une mercière de la rue Saint-Denis?

Délaissant le terrain conventionnel et rejetant toute idée de type étranger au temps présent, M. Carolus Duran, lui, fait pour le portrait ce que les maîtres naturalistes ont fait pour le paysage. Il se met en face du modèle vivant, et il cherche à le reproduire par une opération de prime saut, ne voulant voir en lui que ce qu'il possède en propre. Ce n'est donc plus un type indécis, froid, plus qu'à moitié conventionnel, comme ceux de M. Cabanel, que M. Carolus Duran nous donne dans le *Portrait de M$^{me}$ \*\*\** mais un type réel, une femme vivante, la femme de notre temps,

telle qu'elle a, en toutes choses, une manière à elle d'être et de paraître.

Le portrait de M. Carolus Duran a, cette année, les honneurs du Salon; il est vrai qu'il combine des qualités de plusieurs sortes : d'abord, celles qui rallient l'assentiment des connaisseurs, puis les dehors séduisants qui captivent la foule : une jeune femme, dans une pose élégante, vêtue d'un satin éclatant.

Moins brillant, par le choix du sujet et l'éclat extérieur du coloris, et aussi moins conquérant d'allures que M. Duran, M. Fantin, dans son *Atelier aux Batignolles*, rachète ces désavantages, par la science de l'exécution, l'agencement et l'harmonie de l'ensemble, et surtout le sens intime de la vie. Le sujet du tableau est fort simple.

Un peintre — Édouard Manet — assis à son chevalet, et autour de lui un groupe

d'amis qui le regardent peindre. Les héros
de la scène sont en paletots et en pantalons
noirs, tels que vous et moi pouvons les
voir dans la rue et tels que l'artiste les a
vus; mais surtout ils sont sur la toile tels
qu'il les a sentis vivre. Il y a là, entre
autres, Émile Zola. Debout, il tient son
lorgnon à la main, dans une attitude parti-
culière, qui est chez lui une sorte de tic.
Et aussi bien, quand M. Fantin a voulu le
peindre, il ne lui a pas, comme les portrai-
tistes de l'école d'Ingres et de Flandrin,
donné une pose convenue prétendue noble,
il ne l'a pas montré dans une attitude
académique, il ne lui a pas plus communiqué
un faux air d'Apollon qu'il n'a dessiné ses
membres ou son torse d'après des réminis-
cences raphaélesques; il a simplement re-
gardé l'habitant des Batignolles de 1870, et
après lui avoir découvert sa physionomie

individuelle, ses allures et sa démarche physiques propres, il s'est attaché à fixer tout cela sur la toile, dans toute sa vérité, avec toute sa vie et son sens intime.

Toujours dans la donnée de la vie moderne, nous avons une œuvre qui sort également des sentiers battus, dans le *Portrait de M$^{me}$ C...*, exposé par M. Degas. Ce portrait nous révèle un artiste qui se fera sa place dès qu'il voudra entrer résolument dans la voie qu'il ouvre si heureusement aujourd'hui. La dame représentée réalise un type on ne peut plus original, très vivant, très féminin, très parisien, et aussi M. Degas, de même que MM. Fantin et Duran, expose-t-il un portrait, qui est bien réellement œuvre et création d'artiste.

## ÉDOUARD MANET

Depuis quarante ans, c'est-à-dire depuis qu'au milieu de nous les artistes se sont mis à peindre en cherchant à développer leur personnalité, au lieu de lui mettre une camisole de force, comme on le faisait sous la dictature de David; depuis quarante ans donc, il y a toujours eu un artiste, parmi les derniers venus, qui a servi de but aux attaques, dont on a fait des gorges chaudes et auquel les critiques pompeux et à abat-jour vert ont tout au plus décoché quelque trait méprisant, quand ils ont daigné s'occuper de lui.

Il serait inutile de citer tous ceux qui se sont ainsi vu traiter à leurs débuts, il faudrait à peu près nommer tous les maîtres de l'école moderne. Puis, lorsque l'artiste

bafoué à ses débuts réussit, par la simple habitude, à rendre familiers ses qualités et ses défauts, le public finit par priser ce qui l'avait fait rire, et l'excentrique de la veille devient le maître du lendemain. Hier encore, c'était Courbet que l'on tournait en ridicule, et, maintenant, c'est à qui le portera aux nues et lui brûlera le plus d'encens. Mais aussi, c'est qu'il est devenu familier, qu'on s'est accoutumé à lui, et que l'effort de la routine, bafouant ce qui est nouveau, et de la médiocrité, haïssant ce qui est original, se jette sur un dernier venu, sur Édouard Manet.

Qu'est-ce donc qu'un artiste? Appellerons-nous artiste celui qui, voyant un paysage, une scène, une figure, en fixera la reproduction sur la toile avec fidélité, par un travail consciencieux, exécuté dans les règles, mais qui n'ira pas plus avant?

Si c'est là ce que vous appelez un artiste,
je vous connais, et je vous vois, au Salon,
grossir les groupes des petits jeunes gens
et des jolies femmes qui contemplent certains tableaux à parade et à effet, comme on
regarde une image de deux sous ou une
photographie. Au contraire, appellerons-nous artiste seul celui qui, ayant des choses
une vision puissante et éprouvant à leur
aspect une impression personnelle, parvient
à fixer sa vision sur la toile dans une forme
appropriée, qui communique en même temps
son impression? Oui, pour nous, voilà seulement l'artiste, et aussi bien nous ne regardons même pas le tableau où il n'y a quelque
chose que pour l'œil; nous ne regardons un
tableau que pour le sentir, que pour éprouver à son aspect une impression ou une
émotion.

Nous parcourons le Salon, nous passons

devant des centaines de toiles bien peintes, d'une bonne exécution, d'un faire soigné, agréables de sujet ; mais tout cela est terne, sans accent, et n'a rien qui empoigne. Tout à coup, au contraire, nous arrivons devant les œuvres de M. Manet, et voici que quelque chose, se détachant sur le fond uniforme de l'ensemble, nous frappe et nous arrête. Enfin, nous voilà en présence d'un être qui a, sur les choses, sa vue propre, qui fixe le reflet d'une vision née en lui et non point empruntée à ses devanciers ou à ses émules. Voilà donc quelqu'un qui nous procurera, en dilettante, le rare plaisir de voir le monde visible sous un aspect nouveau et original.

Nous nous arrêtons en conséquence devant les toiles de M. Manet, mais nous ne sommes pas seul à stationner devant elles. Au contraire, il y a foule autour de nous,

et tout de suite nous nous apercevons que le bon public, qui tout à l'heure s'extasiait devant n'importe quel pastiche, se gaudit maintenant de notre artiste original, précisément à cause de l'originalité et de l'invention qui nous attirent et nous séduisent.

Et alors commence le concert que nous connaissons et qui accueille tous les artistes inventifs et prime-sautiers :

— Ah! que c'est mal dessiné! On a dit ça pendant trente ans de Delacroix. — Mais ce n'est pas assez fait, ce sont à peine des esquisses! Hier encore c'était le refrain sur Corot. — Ah! mon Dieu! que ces gens sont laids, quels affreux types! C'est encore en partie le résumé de l'opinion des bourgeois sur Millet, etc. Et il en ira ainsi pour M. Manet jusqu'à ce que le public, définitivement familiarisé avec le composé de qualités et de défauts, de clairs et d'ombres

qui composent sa personnalité, l'ait accepté pour aller railler quelque autre nouveau venu.

Étudions donc M. Manet pour ce qu'il y a en lui de nouveau et d'original, goûtons-le pour cela, et défaisons-nous de ce système erroné de critique qui prétend classer les choses d'art d'après un type unique et des règles fixes conventionnelles. Dans ces idées, nous ne nous préoccuperons pas plus, en sa présence, du dessin, dans le sens de l'école d'Ingres, que nous ne nous en inquiétons en face de Delacroix ; mais, observant que ses personnages sont bien dans l'air, que leur mouvement est juste, que leurs attitudes ne sentent ni la pose cherchée ni l'effort, nous trouvons que son dessin est ce qu'il doit être pour que l'artiste soit lui-même et non pas un autre.

Nous pouvons maintenant goûter M. Manet tout à loisir, pour le côté où il excelle et où il est si nouveau, pour la gamme de tons et le caractère original de sa palette. Il rapporte, de la vision qu'il jette sur les choses une impression vraiment particulière; nul plus que lui n'a le sentiment des *valeurs* et de l'accent dans la coloration des objets. Tout se résume, à ses yeux, en une variante de coloris; chaque nuance ou teinte distincte devient un ton tranché, une note particulière de palette; il ne procède pas du clair au sombre, de l'ombre à la lumière, mais d'un ton qui fait le clair, à un autre qui fait l'ombre, et ainsi s'explique la singularité native de son procédé de peinture.

On a cherché, comme toujours, des ancêtres à M. Manet, on a dit qu'il s'inspirait de Goya. Celui-ci étant, dans son genre, fort original et même fantasque, c'est sans

doute pour cela que les personnes qui se plaisent à accuser M. Manet d'extravagance aiment à l'en faire venir; mais rien n'est moins vrai, et, en définitive, M. Manet est absolument original, car on peut voir s'accentuer de plus en plus la manière qui constitue sa personnalité.

M. Manet expose cette année deux toiles qui le montrent en progrès sur tout ce qu'il nous avait donné jusqu'à ce jour, alors que déjà, au dernier Salon, son *Déjeuner*, et, au Salon de 1868, son *Portrait d'Émile Zola*, nous l'avaient laissé voir se défaisant de certaines hésitations de ses débuts. De ses deux toiles, la *Leçon de musique* et le *Portrait de M<sup>lle</sup> E. G...*, nous préférons la seconde, comme étant la plus harmonieuse. Nous déclarons, en face de ce portrait, qu'il nous est absolument impossible de comprendre ce qui peut exciter le parti pris de

dénigrement du public. Le ton général de l'ensemble n'est nullement cru ou criard; tout au contraire, la robe blanche de la jeune fille se marie harmonieusement avec le tapis d'un bleu azuré et le fond gris du tableau, la pose est naturelle, le corps plein de mouvement, et quant aux traits du visage, si on leur retrouve le type d'une saveur si particulière, qui est celui de M. Manet, ce type est au moins cette fois-ci plein de vie et ne manque point d'élégance.

Pour nous, en voyant le développement persistant d'une figure si accentuée, parvenue de progrès en progrès à peindre une œuvre telle que le *Portrait de M*$^{lle}$ *E. G...*, nous résumerons l'opinion que nous nous sommes depuis longtemps formée de M. Manet, en disant que c'est un inventeur, un des rares qui ait sur les choses sa vue propre et qui, par là, soit vivant.

## J.-F. MILLET

Parmi les maîtres qui exposent cette année, il en est un qui nous paraît s'être surpassé : c'est Millet. Corot nous montre deux toiles de premier ordre, mais nous connaissions déjà le Corot que nous voyons; Courbet ramène à lui tous ceux que ses inégalités avaient plus ou moins éloignés, cependant ses deux marines du Salon ne nous semblent pas devoir occuper dans son œuvre une place supérieure, sinon égale, à ses *Casseurs de pierre,* ou à sa *Remise de chevreuils.* Millet, au contraire, nous envoie deux pages, qui sont peut-être supérieures à tout ce que nous avions encore vu de lui.

*Novembre* et *Une femme battant le beurre* : tels sont les titres de ces toiles, devant lesquelles vous ne verrez point se presser la

foule, et que le public ne regarde même pas. Mais aussi c'est que la peinture de Millet n'est pas faite pour la foule; c'est qu'elle est, dans son genre, quelque chose comme ces livres de Littré ou de Stuart Mill placés au-dessus du rayon visuel des lecteurs de Timothée Trimm et de Ponson du Terrail. Il est vrai que Millet ne concède rien au simple plaisir de l'œil, mais qu'enveloppant sur la toile la reproduction de la nature d'une forme sévère, il ne se révèle qu'à ceux qui cherchent quelque chose au delà de l'enveloppe. On ne regarde pas une toile de Millet, on la sent; l'œil ne saurait effleurer cette peinture pour se complaire, comme ailleurs, dans un ragoût de couleurs vives : l'œil ici est simplement l'instrument à l'œuvre pour pénétrer la profonde poésie dont la peinture du maître est imprégnée.

*Une femme battant le beurre*, c'est un

sujet bien simple; si déjà on ne connaît Millet, ou si on n'est du petit nombre des vrais connaisseurs qui, à première vue, pénètrent une toile, on passe, sans même regarder. Qu'est-ce là? une grosse fille de ferme, au milieu d'une laiterie ou tout paraît terne et gris, avec un simple chat à ses pieds! Au premier abord il est vrai que ce n'est que cela. Mais arrêtez-vous, regardez longtemps, sentez cette peinture, et alors vous reconnaîtrez que cette fille de ferme est vivante; non seulement sur la toile elle est une anatomie, elle est une psychologie, et par delà la paysanne pittoresque, vous découvrez la paysanne morale qui, dans l'échelle de l'ordre humain, est l'être que l'on sait. Voilà la femme; mais le matou qui est à ses pieds, pénétrez-le à son tour.

D'abord c'est un chat de village, bête sau-

vage, nourrie de larcins ou de prises faites sur les rats et les oiseaux, et tout au plus, par surcroît, de quelques croûtes de pain bis, assaisonnées de coups de balai. Cette bête, efflanquée et condamnée au jeûne, a pourtant ses occasions de bombance et de régal. C'est lorsque, à la ferme, on fait le beurre et le fromage : ces jours-là, Raminagrobis, s'il n'a commis quelque méfait, peut s'attendre à prélever sa part de lait caillé sur la portion des oies ou du cochon. Aussi voyez, la bête scélérate et hypocrite! comme elle fait le gros dos, comme elle se montre humble et caressante, comme elle se dodeline auprès de sa maîtresse et se frôle câlinement à sa robe. Voyez comme elle se lèche par avance les babines du régal qu'elle se promet, toute confite qu'elle est en gourmandise. Comment! allez-vous vous exclamer, Millet met tout cela sur la toile

dans un chat! Oui, cher monsieur, tout cela et beaucoup d'autres choses, et il n'y a qu'à regarder ce chat de Millet pour croire à l'âme des bêtes.

L'autre tableau du maître, *Novembre,* est peut-être plus étonnant encore. Ici, il n'y a rien que la terre nue, un guéret monochrome occupe tout l'espace, c'est lui qui est le tableau. Sur le coin du ciel, qui domine le champ labouré, se détache bien la silhouette lointaine d'un vol de pigeons et d'un chasseur, mais ce n'est là qu'un détail accessoire, comme l'est la herse abandonnée au coin du champ; encore une fois, c'est la terre nue, fraîchement labourée, dépouillée de toute végétation, qui, par elle-même, comme le rideau de Zeuxis, est tout le tableau.

Pour l'œil, à première vue, il n'y a là rien qu'une scène vide qui semble attendre

des acteurs. Mais ici encore regardez longtemps et attentivement, et bientôt il vous semble que cette terre est vivante, qu'elle exhale un parfum de mélancolie. C'est que la vue de ce coin de la terre froide et nue de novembre a suffi pour impressionner l'artiste, et qu'il a la puissance de fixer son impression sur la toile, avec l'image de l'objet qui l'a ému, quelque ingrat et quelque froid que cet objet puisse paraître. Et c'est par là que Millet prouve si excellemment sa supériorité, étant parvenu à animer ce qui en soi paraît sans vie, et à idéaliser jusqu'au vulgaire et prosaïque labour que les yeux de l'artiste ne s'étaient encore jamais abaissés à regarder. Aussi, il nous semble que, non seulement au Salon de cette année, mais que dans toute l'école moderne, il n'y a rien de plus grand que ces deux Millet.

Nous avons atteint le terme de notre tra-

vail et accompli la tâche que nous nous étions proposée. Nous laisserons en partie de côté, avions-nous dit, les peintres en pleine possession de la renommée pour nous attacher aux nouveaux venus, à ceux qui sont encore contestés ou incompris. Dans ces idées, nous avons signalé un certain nombre de jeunes peintres naturalistes, qui ne sont point encore arrivés à occuper la place que leur réserve certainement l'avenir : Guigou, Pissaro, Boudin, Harpignies, Huguet; dans le portrait, nous avons applaudi aux efforts de MM. Carolus Duran, Fantin, Degas, pour remplacer par l'observation directe du modèle vivant, les procédés conventionnels, de l'école dont M. Cabanel est le chef; nous avons hautement déclaré goûter la peinture si originale de M. Édouard Manet; enfin nous avons dit notre mot sur M. Millet qui, s'il est depuis

longtemps accepté comme un maître, ne nous semble point cependant encore compris de tout le monde. Cela fait, notre but particulier est atteint, car nous n'avons jamais pensé qu'un Salon pût être le catalogue raisonné de tous les tableaux d'une exposition.

Mais ici je vois quelque lecteur me prendre le bras pour me dire : — Et M. Regnault? celui-là, n'est-ce donc pas un nouveau venu? et ne trouvez-vous pas qu'il jette assez d'éclat? Comment se fait-il alors que vous le passiez sous silence.

Il est vrai que, parmi les derniers venus, M. Regnault fait grand bruit; c'est un oiseau paré d'un éclatant plumage, et rien n'est plaisant comme de voir les gobe-mouches s'arrêter ébaubis devant lui. Si nous n'en avons rien dit, c'est que, de toutes les plumes dont il se pare, il nous est encore

impossible de distinguer celles qui peuvent lui appartenir en propre. M. Regnault nous semble piller partout, et le seul talent que nous ne puissions à l'heure qu'il est lui contester, est un art merveilleux à mettre en œuvre les matériaux les plus divers. Mais tout cela ne constitue pas à nos yeux une vraie personnalité, et nous attendrons, pour le juger, d'avoir pu dégager les éléments de son originalité, ce que nous déclarons ne savoir faire, en face de la *Salomé* qu'il expose cette année. Combien, du reste, nous avons vu de ces favoris du public qui n'ont brillé qu'une heure et qui, après avoir été les triomphateurs d'un Salon, dans la suite, n'ont jamais pu sortir de la pénombre pour se replacer en pleine lumière!

Nous sommes vraiment fâchés, charmante Salomé, fille aux cheveux d'ébène, enfant du caprice de M. Regnault, de ne

pouvoir plus galamment vous faire notre cour; mais, entre nous, nous ne vous prenons pas le moins du monde au sérieux dans votre tragique rôle de Salomé, et savons fort bien que vous n'êtes rien autre, au fond, que Mimi Pinson ou Mlle Paméla.

(*L'Électeur libre,* mai et juin 1870.)

# LES

# PEINTRES IMPRESSIONNISTES

# LES
# PEINTRES IMPRESSIONNISTES

Lorque les Impressionnistes firent en 1877, rue Le Peletier, l'exposition de tableaux qui attira sur eux l'attention du grand public, les critiques, pour la plupart, les raillèrent ou leur jetèrent de grossières injures. La pensée de la majorité des visiteurs fut que les artistes qui exposaient n'étaient peut-être pas sans talent, et qu'ils eussent peut-être pu faire de bons tableaux, s'ils eussent voulu peindre comme tout le

monde, mais qu'avant tout ils cherchaient le tapage pour ameuter la foule. En somme, les Impressionnistes acquirent à leur exposition la réputation des gens dévoyés, et les plaisanteries que la critique, la caricature et le théâtre continuent à déverser sur eux prouvent que cette opinion persiste.

Que si on se hasarde à dire : « Vous savez! il est pourtant des amateurs qui les apprécient », alors l'étonnement grandit. Ce ne peuvent être, répond-on, que des excentriques. La candeur m'oblige à déclarer que cette épithète me revient au premier chef. Oui, j'aime et j'admire l'art des Impressionnistes, et j'ai justement pris la plume pour expliquer les raisons de mon goût.

Cependant, que le lecteur n'aille point croire que je sois un enthousiaste isolé. Je ne suis point seul. Nous avons d'abord formé une petite secte, nous constituons au-

jourd'hui une église, notre nombre s'accroît, nous faisons des prosélytes. Et même je vous assure qu'on se trouve en fort bonne compagnie dans notre société. Il y a d'abord des critiques tels que Burty, Castagnary, Chesneau, Duranty qui n'ont jamais passé dans le monde des arts pour de mauvais juges, puis des littérateurs comme Alphonse Daudet, d'Hervilly, Zola; enfin des collectionneurs. Car — ici il faut que le public qui rit si fort en regardant les Impressionnistes, s'étonne encore davantage ! — cette peinture s'achète. Il est vrai qu'elle n'enrichit point ses auteurs suffisamment pour leur permettre de se construire des hôtels, mais enfin elle s'achète. Des hommes qui ont autrefois fait leurs preuves de goût en réunissant des Delacroix, des Corot, des Courbet se forment aujourd'hui des collections d'impressionnistes dont ils se délectent.

Eh bien ! quoi ? prétendez-vous, parce que vous êtes réunis quelques douzaines, faire revenir le public de son opinion? — Vous l'avez dit! avec le temps nous avons cette prétention.

On a discuté longuement pour savoir jusqu'à quel point le public était capable de juger par lui-même les œuvres d'art. On peut concéder qu'il est apte à sentir et à goûter, lorsqu'il est en présence de formes acceptées et de procédés traditionnels. Le déchiffrement est fait, tout le monde peut lire et comprendre. Mais s'il s'agit d'idées nouvelles, de manières de sentir originales, si la forme dont s'enveloppent les idées, si le moule que prennent les œuvres sont également neufs et personnels, alors l'inaptitude du grand public à comprendre et à saisir d'emblée est certaine et absolue.

La peinture qui, pour être comprise, de-

mande une adaptation de l'organe de l'œil et l'habitude de découvrir, sous les procédés du métier, les sentiments intimes de l'artiste, est un des arts les moins facilement accessibles à la foule. Schopenhauer a classé les professions artistiques et littéraires d'après le degré de difficulté qu'elles éprouvaient à faire reconnaître leur mérite; il a placé comme les plus facilement admirés et les plus vite applaudis les sauteurs de corde, les danseurs, les acteurs; il a mis tout à fait en dernier les philosophes et immédiatement avant eux les peintres.

Tout ce que nous avons vu à notre époque prouve la parfaite justesse de cette classification. Avec quel dédain n'a-t-on pas traité à leur début les plus grands de nos peintres? Qui ne se rappelle les réflexions qui formaient à leur égard le fond des jugements de la critique et du public? A-t-on assez

longtemps prétendu que Delacroix ne savait pas dessiner et que ses tableaux n'étaient que des débauches de couleurs? A-t-on assez reproché à Millet de faire des paysages ignobles et grossiers et des dessins impossibles à pendre dans un salon? Et que n'a-t-on pas dit de la peinture de Corot? Ce n'est pas assez fait, ce ne sont que des ébauches, c'est d'un gris sale, c'est peint avec des raclures de palette. Il est avéré que longtemps, lorsqu'un visiteur s'aventurait par extraordinaire dans l'atelier de Corot et que celui-ci, timidement, lui offrait une toile, le quidam la refusait, peu soucieux de se charger de ce qui lui semblait une croûte et de faire les frais d'un cadre. Si Corot n'eût vécu jusqu'à quatre-vingts ans, il fût mort dans l'isolement et le dédain. Et Manet! on peut dire que la critique a ramassé toutes les injures qu'elle déversait

depuis un demi-siècle sur ses devanciers, pour les lui jeter à la tête en une seule fois. Et cependant elle a depuis fait amende honorable, le public s'est pris d'admiration; mais que de temps et d'efforts ont été nécessaires, comme cela s'est effectué peu à peu, péniblement, par conquêtes successives!

Ah çà! me dit le lecteur, prétendez-vous me sermonner et disserter ainsi à perte de vue sur la peinture en général, ou me parler spécialement des Impressionnistes! — C'est vrai. Expliquons ce qui caractérise les Impressionnistes.

Les Impressionnistes ne se sont pas faits tout seuls, ils n'ont pas poussé comme des champignons. Ils sont le produit d'une évolution régulière de l'école moderne française. *Natura non facit saltus* pas plus en peinture qu'en autre chose. Les Impressionnistes descendent des peintres natura-

listes et ont pour pères Corot, Courbet et
Manet. C'est à ces trois maîtres que l'art
de peindre doit les procédés de facture les
plus simples et cette touche prime-sautière,
procédant par grands traits et par masse,
qui seule brave le temps. C'est à eux qu'on
doit la peinture claire, définitivement débarrassée de la litharge, du bitume, du chocolat, du jus de chique, du graillon et du
gratin. C'est à eux que nous devons l'étude
du plein air ; la sensation non plus seulement des couleurs, mais des moindres
nuances des couleurs, les tons, et encore
la recherche des rapports entre l'état de
l'atmosphère qui éclaire le tableau, et la
tonalité générale des objets qui s'y trouvent
peints. A ce que les Impressionnistes tenaient de leurs devanciers, est venue s'ajouter l'influence de l'art japonais.

Si vous vous promenez sur le bord de la

Seine, à Asnières par exemple, vous pouvez embrasser d'un coup d'œil, le toit rouge et la muraille éclatante de blancheur d'un chalet, le vert tendre d'un peuplier, le jaune de la route, le bleu de la rivière. A midi, en été, toute couleur vous apparaîtra crue, intense, sans dégradation possible ou enveloppement dans une demi-teinte générale. Eh bien! cela peut sembler étrange, mais n'en est pas moins vrai, il a fallu l'arrivée parmi nous des albums japonais pour que quelqu'un osât s'asseoir sur le bord d'une rivière, pour juxtaposer sur une toile un toit qui fût hardiment rouge, une muraille qui fût blanche, un peuplier vert, une route jaune et de l'eau bleue. Avant l'exemple donné par les Japonais c'était impossible, le peintre mentait toujours. La nature avec ses tons francs lui crevait les yeux; jamais sur la toile on ne voyait que des couleurs

atténuées, se noyant dans une demi-teinte générale.

Lorsqu'on a eu sous les yeux des images japonaises, sur lesquelles s'étalaient côte à côte les tons les plus tranchés et les plus aigus, on a enfin compris qu'il y avait, pour reproduire certains effets de la nature qu'on avait négligés ou crus impossibles à rendre jusqu'à ce jour, des procédés nouveaux qu'il était bon d'essayer. Car ces images japonaises que tant de gens n'avaient d'abord voulu prendre que pour un bariolage, sont d'une fidélité frappante. Qu'on demande à ceux qui ont visité le Japon. A chaque instant, pour ma part, il m'arrive de retrouver, sur un éventail ou dans un album la sensation exacte des scènes et du paysage que j'ai vus au Japon. Je regarde un album japonais et je dis : Oui, c'est bien comme cela que m'est apparu le Japon; c'est bien

ainsi, sous son atmosphère lumineuse et transparente, que la mer s'étend bleue et colorée; voici bien les routes et les champs bordés de ce beau cèdre, dont les branches prennent toutes sortes de formes anguleuses et bizarres; voici bien le Foujiyama, le plus élancé des volcans, puis encore les masses du léger bambou qui couvre les coteaux, et enfin le peuple grouillant et pittoresque des villes et des campagnes. L'art japonais rendait des aspects particuliers de la nature par des procédés de coloris hardis et nouveaux, il ne pouvait manquer de frapper des artistes chercheurs, et aussi a-t-il fortement influencé les Impressionnistes.

Lorsque les Impressionnistes eurent pris à leurs devanciers immédiats de l'école française la manière franche de peindre en plein air, du premier coup, par l'application de touches vigoureuses, et qu'ils eurent

compris les procédés si neufs et si hardis du coloris japonais, ils partirent de ces points, acquis pour développer leur propre originalité et s'abandonner à leurs sensations personnelles.

L'Impressionniste s'assied sur le bord d'une rivière; selon l'état du ciel, l'angle de la vision, l'heure du jour, le calme ou l'agitation de l'atmosphère, l'eau prend tous les tons, il peint sans hésitation sur sa toile de l'eau qui a tous les tons. Le ciel est couvert, le temps pluvieux, il peint de l'eau glauque, lourde, opaque; le ciel est découvert, le soleil brillant, il peint de l'eau brillante, argentée, azurée; il fait du vent, il peint les reflets que laisse voir le clapotis; le soleil se couche et darde ses rayons dans l'eau, l'Impressionniste, pour fixer ces effets, plaque sur sa toile du jaune et du rouge. Alors le public commence à rire.

L'hiver est venu, l'Impressionniste peint de la neige. Il voit qu'au soleil les ombres portées sur la neige sont bleues, il peint sans hésiter des ombres bleues. Alors le public rit tout à fait.

Certains terrains argileux des campagnes revêtent des apparences lilas, l'Impressionniste peint des paysages lilas. Alors le public commence à s'indigner.

Par le soleil d'été, aux reflets du feuillage vert, la peau et les vêtements prennent une teinte violette, l'Impressionniste peint des personnages sous bois violets. Alors le public se déchaîne absolument, les critiques montrent le poing, traitent le peintre de « communard » et de scélérat.

Le malheureux Impressionniste a beau protester de sa parfaite sincérité, déclarer qu'il ne reproduit que ce qu'il voit, qu'il reste fidèle à la nature, le public et les cri-

tiques condamnent. Ils n'ont cure de savoir si ce qu'ils découvrent sur la toile correspond à ce que le peintre a réellement observé dans la nature. Pour eux il n'y a qu'une chose : ce que les Impressionnistes mettent sur leurs toiles ne correspond pas à ce qui se trouve sur les toiles des peintres antérieurs. C'est autre, donc c'est mauvais.

*Claude Monet.* — Si le mot d'Impressionniste a été trouvé bon et définitivement accepté pour désigner un groupe de peintres, ce sont certainement les particularités de la peinture de Claude Monet qui l'ont d'abord suggéré. Monet est l'Impressionniste par excellence, car il a réussi à fixer des impressions fugitives que les peintres, ses devanciers, avaient négligées ou considérées comme impossibles à rendre par le pinceau. Les mille nuances que prend l'eau de la mer et des rivières, les jeux de la lumière

dans les nuages, le coloris vibrant des fleurs et les reflets diaprés du feuillage aux rayons d'un soleil ardent, ont été saisis par lui dans toute leur vérité. Peignant le paysage non plus seulement dans ce qu'il a d'immobile et de permanent, mais encore sous les aspects fugitifs que les accidents de l'atmosphère lui donnent, Monet transmet de la scène vue une sensation singulièrement vive et saisissante. Ses toiles communiquent bien réellement des impressions ; on peut dire que ses neiges donnent froid et que ses tableaux de pleine lumière chauffent et ensoleillent.

Monet est peu attiré par les scènes rustiques ; vous ne verrez guère dans ses toiles de champs agrestes, vous n'y découvrirez point de bœufs ou de moutons, encore moins de paysans. Il se sent surtout porté vers la nature ornée et les scènes urbaines,

et peint de préférence des jardins fleuris, des parcs et des bosquets.

Cependant l'eau tient la principale place dans son œuvre. Il est par excellence le peintre de l'eau. Dans l'ancien paysage, l'eau apparaissait d'une manière fixe et régulière avec sa « couleur d'eau », comme un simple miroir pour refléter les objets. Dans l'œuvre de Monet, elle revêt des apparences d'une infinie variété, qu'elle doit à l'état de l'atmosphère, à la nature du fond sur lequel elle roule ou du limon qu'elle porte avec elle; elle est limpide, opaque, calme, tourmentée, courante ou dormeuse, selon l'aspect momentané que l'artiste trouve à la nappe liquide devant laquelle il a planté son chevalet.

*Sisley.* — La peinture de Sisley communique une impression de la nature gaie et souriante. Nous n'avons point affaire

en Sisley à un mélancolique, mais à un homme d'heureuse humeur, content de vivre, qui se promène dans la campagne pour y jouir agréablement de la vie au grand air.

Sisley est peut-être moins hardi que Monet, il ne nous ménage peut-être pas autant de surprises ; mais, en revanche, il ne reste point en chemin, comme il arrive quelquefois à Monet, s'essayant à saisir des effets tellement fugitifs que le temps manque pour les fixer. Les toiles de Sisley, de dimensions moyennes, rentrent dans la donnée des tableaux de Corot et de Jongkindt, et il est impossible de concevoir comment elles sont encore dédaignées du public.

Il est certain même que Sisley eût été depuis longtemps accepté par le public, s'il eût appliqué son savoir-faire à imiter tout

simplement ses devanciers, mais s'il montre de la similitude et de la parenté avec eux par les procédés de la touche et la coupe de ses toiles, il n'en est pas moins indépendant par sa manière de sentir et d'interpréter la nature. Il est Impressionniste enfin par ses procédés de coloris. Pendant que j'écris ceci, j'ai sous les yeux une toile de Sisley, une vue de Noisy-le-Grand, et, horreur! j'y découvre justement ce ton lilas qui, à lui seul a la puissance d'indigner le public au moins autant que toutes les autres monstruosités réunies qu'on attribue aux Impressionnistes. Le ciel couvert laisse tomber une lumière tamisée, qui teint les objets d'un ton général gris-lilas-violet. Les ombres sont transparentes et légères. Le tableau est peint sur nature et l'effet que le peintre reproduit est certes d'une parfaite vérité. Mais il est certain aussi que

l'artiste n'a point tenu compte des procédés conventionnels. Que s'il eût peint les vieilles maisons du village avec des tons terreux, que s'il eût fait ses ombres noires et opaques pour obtenir une violente opposition avec les clairs, il eût été dans la tradition, et tout le monde alors eût applaudi ! Et le maladroit ! que ne le faisait-il ; il est bien plus facile de peindre ainsi que de se tourmenter pour obtenir des tons délicats et nuancés, selon le hasard des rencontres.

*Pissaro.* — Pissaro est celui des Impressionnistes chez lequel on retrouve, de la manière la plus accentuée, le point de vue des peintres purement naturalistes. Il voit la nature en la simplifiant et par ses aspects permanents. Peintre du paysage agreste, de la pleine campagne, il rend, d'un faire solide, les champs labourés ou couverts de moissons, les arbres en fleurs ou

dénudés par l'hiver, les grand'routes avec les ormeaux ébranchés et les haies qui les bordent, les chemins rustiques qui s'enfoncent sous les arbres touffus. Il aime les maisons de village avec les jardins qui les entourent, les cours de ferme avec les animaux de labour, les mares où barbotent les oies et les canards. L'homme qu'il introduit dans ses tableaux est de préférence le paysan rustique et le laboureur calleux.

Les toiles de Pissaro communiquent au plus haut degré la sensation de l'espace et de la solitude, il s'en dégage une impression de mélancolie.

Il est vrai qu'on vous dira que Pissaro a commis contre le goût d'impardonnables attentats. Imaginez-vous qu'il s'est abaissé à peindre des choux et des salades, je crois même aussi des artichauts. Oui, en peignant les maisons de certains villages, il a

peint les jardins potagers qui en dépendaient, dans ces jardins il y avait des choux et des salades et il les a, comme le reste, reproduits sur la toile. Or, pour les partisans du « grand art », il y a dans un pareil fait quelque chose de dégradant, d'attentatoire à la dignité de la peinture, quelque chose qui montre dans l'artiste des goûts vulgaires, un oubli complet de l'idéal, un manque absolu d'aspirations élevées, et patati, et patata.

Il serait pourtant bon de s'entendre, une fois pour toutes, sur cette expression de « grand art ». Si l'on désigne par là une certaine branche de l'art italien, qui correspond, dans la peinture, à l'épopée dans le domaine littéraire, oui, on peut attacher spécialement à cet art l'épithète de grand. Mais si vous entendez simplement la répétition, aux époques postérieures et jusqu'à

nos jours, des vieilles formes italiennes par des procédés traditionnels et d'école, il faut au contraire refuser à de semblables productions, non seulement l'épithète d'œuvres de « grand art », mais la simple appellation d'œuvres d'art. Ce sont purs pastiches, mièvres copies, partant choses sans vie et sans valeur.

L'art ne doit point s'isoler de la vie, et il ne peut être compris séparé d'un sentiment personnel et prime-sautier. Or, l'art, entendu ainsi, embrasse toutes les manifestations de la vie, tout ce que contient la nature. Rien n'est noble et bas en soi, et l'artiste, selon ses aspirations et son caprice, a le droit de promener ses yeux sur toutes les parties du monde visible, pour les reproduire sur la toile.

C'est encore ici question de moment et d'habitude. Tant que l'artiste est vivant et

contesté, les gens du bel air, s'il les conduit au cabaret ou les promène dans un potager, font les dédaigneux et les offensés. « Enlevez-moi ces magots », disait Louis XIV en parlant des *Buveurs* de Téniers. Louis XVI collectionnait au contraire avec passion ces mêmes *Buveurs*. Pour l'un les tableaux sortaient des mains d'un vivant encore discuté, pour l'autre ils étaient dus à un mort définitivement consacré, auquel on ne croyait plus pouvoir rien reprocher. Qui songe à trouver mauvais que Rubens, dans sa *Kermesse,* fasse commettre à ses Flamands toutes les incongruités qui suivent l'abus des potations et de la mangeaille? Quand Millet a peint sa toile *Novembre,* — un simple guéret fraîchement labouré, — le public est passé sans regarder, et les critiques, pour la plupart, ont trouvé le tableau par trop rustre et grossier; aujourd'hui si l'on veut donner

une idée du génie naïvement grandiose de Millet, c'est cette toile qu'on cite de préférence. Lorsque les choux et les salades des potagers de Pissaro auront vieilli, on leur découvrira du style et de la poésie.

*Renoir*. — Renoir, au contraire de Monet, Sisley et Pissaro, est avant tout un peintre de figures, le paysage ne joue dans son œuvre qu'un rôle accessoire. Il a peint des toiles importantes par leurs dimensions, qui ont montré qu'il était capable d'affronter et de vaincre de grandes difficultés d'exécution, telles sont sa *Lise,* du Salon de 1868, son *Bal à Montmartre,* exposé en 1877, rue Le Peletier, mais surtout son *Amazone galopant dans un parc,* aujourd'hui chez M. Rouard. Il assemble sur la toile des personnages de grandeur naturelle et généralement reproduits à mi-corps, qu'il fait lire et converser ensemble, ou qu'il place

dans une loge, à écouter au théâtre. C'est quelque chose comme la peinture de genre, développée et sortie de ses proportions restreintes.

Renoir excelle dans le portrait. Non seulement il saisit les traits extérieurs, mais sur les traits il fixe le caractère et la manière d'être intime du modèle. Je doute qu'aucun peintre ait jamais interprété la femme d'une manière plus séduisante. Son pinceau rapide et léger donne la grâce, la souplesse, l'abandon, rend la chair transparente, colore les joues et les lèvres d'un brillant incarnat. Les femmes de Renoir sont des enchanteresses. Si vous en introduisez une chez vous, elle sera la personne à laquelle vous jetterez le dernier regard en sortant et le premier en rentrant. Elle prendra place dans votre vie. Vous en ferez une maîtresse. Mais quelle maîtresse! Tou-

jours douce, gaie, souriante, n'ayant besoin ni de robes ni de chapeaux, sachant se passer de bijoux; la vraie femme idéale!

*Berthe Morisot.* — La peinture de M°™ Morisot est bien de la peinture de femme, mais sans la sécheresse et la timidité qu'on reproche généralement aux œuvres des artistes de son sexe. Les couleurs, sur ses toiles, prennent une délicatesse, un velouté, une morbidesse singulière. Le blanc se nuance de reflets qui le conduisent à la nuance rose thé ou au gris cendré, le carmin passe insensiblement au ton pêche, le vert du feuillage prend tous les accents et toutes les pâleurs. L'artiste termine ses toiles en donnant de-ci de-là, par-dessus les fonds, de légers coups de pinceau, c'est comme si elle effeuillait des fleurs.

Pour les « bourgeois », ses tableaux ne sont guère que des esquisses, ils ne sont

pas finis. Mais si vous les embrassez du regard et en saisissez l'ensemble, vous les trouverez pleins d'air, vous verrez les plans s'espacer et les personnages se modeler. Les êtres que M$^{me}$ Morisot met dans ses paysages ou ses intérieurs sont distingués et sympathiques, quelquefois un peu frêles et comme fatigués de se tenir debout.

Les cinq peintres dont nous venons de parler ont développé une originalité suffisante et trouvé quelque chose d'assez frappant, pour qu'on ait eu besoin de les désigner par une appellation commune et nouvelle : ils forment le groupe primordial des Impressionnistes. Nous bornerons donc à eux notre étude, et nous ne nous étendrons point sur quelques artistes de grand talent qui, sans être Impressionnistes, ont exposé avec eux : MM. Cals et Rouard, qui sont des naturalistes purs restés en dehors

de l'influence du Japon ; M. Degas, qui se distingue par la précision et la science du dessin. Nous ne faisons aussi que mentionner le nom des peintres qui se rattachent le plus près aux premiers Impressionnistes ou sont leurs élèves : MM. Caillebotte, Cézanne, Corday, Guillaumin, Lamy, Piette. Ces artistes sont relativement des nouveaux venus, ils n'ont encore pu donner toute leur mesure, et ce n'est que plus tard qu'on pourra formuler un jugement définitif sur leur œuvre.

Le préjugé que les Impressionnistes sont des artistes dévoyés et que ceux qui aiment leur peinture ont des goûts malsains est si répandu, qu'à coup sûr plus d'un lecteur se sent l'envie de me demander : — Enfin, Monsieur, puisque vous aimez la peinture des Impressionnistes, que pensez-vous de l'ancienne peinture ? — Mais, cher lecteur,

ce que vous en pensez vous-même et, si vous le voulez bien, je vous entraînerai un instant au Louvre, pour vous en convaincre et essayer de faire naître en vous l'heureuse humeur qui, en partant, nous permettrait de tomber d'accord.

Nous voici devant les primitifs italiens, et je crois que nous aimons également leur simplicité, leur dessin serré, leur couleur si claire et si saine. Nous nous sentons transportés dans une sphère surhumaine lorsque nous arrivons dans la région de l'art italien à son apogée. Nous trouvons même que les toiles du Louvre, de dimensions restreintes, ne donnent qu'une idée incomplète de cette peinture épique, et nous nous transportons par la pensée, pour en avoir une impression souveraine, devant la *Dispute du Saint-Sacrement,* le *Jugement dernier,* la *Cène* de Milan.

Je suppose que nous sommes d'accord pour passer rapidement à travers le désert que forme l'école de Bologne. Mais bientôt nous arrivons aux Espagnols et nous nous épanouissons de nouveau. Nous n'avons du grand Velasquez que quelques petites toiles et, comme nous l'avons fait pour les Italiens, nous nous transportons par la pensée à Madrid et nous revoyons *les Lances* et tous les chefs-d'œuvre qui leur forment cortège.

Avec le Flamand Rubens, la mythologie, l'allégorie et l'épopée, les hommes et les dieux nous apparaissent sous une forme moins noble et moins pure qu'en Italie; mais l'imagination n'est pas moins vigoureuse, et la magie du coloris et la hardiesse de la touche l'emportent peut-être.

Nous goûtons l'aptitude des maîtres hollandais à exprimer le sens intime des choses.

La Hollande vit tout entière sur les toiles de ses peintres.

En traversant les salles de l'école française nous trouvons une grande noblesse au Poussin, et la peinture de Lesueur nous donne la même note mélodieuse que la prose de Fénelon et les vers de Racine.

L'art du xviii$^e$ siècle nous plaît particulièrement, parce qu'il exprime on ne peut mieux la manière de sentir d'une époque et nous fait vivre de sa vie. Et puisque le principal but de cette étude a été de protester contre les injustes mépris dont sont poursuivis les Impressionnistes, je trouve devant les maîtres du xviii$^e$ siècle l'occasion de rappeler quelles peuvent être les fluctuations du goût, et combien on peut porter aux nues ce qu'on avait voulu envoyer au ruisseau. Qui ne sait dans quel profond dédain étaient tombées au commencement

de ce siècle les œuvres du xviii<sup>e</sup>? Voici un Chardin que M. Lacaze a ramassé sur les quais pour un écu, et le *Giles* de Watteau qu'il a payé 600 francs. Et, par parenthèse, je découvre que, de son temps, Chardin subissait précisément ce banal reproche de ne pas finir ses tableaux et de ne peindre que des ébauches. Ce n'est rien moins que le père même de la critique, Diderot, qui s'élevait ainsi contre lui.

Nous aimons donc la peinture de toutes les écoles et nous ne demandons à personne d'enlever un seul tableau pour accrocher un Impressionniste; qu'il le pende seulement à la suite.

Convives! vous êtes bien à table, gardez vos sièges; nous allons mettre une rallonge et nous asseoir à vos côtés. Nous apportons un nouveau plat; il vous procurera les délices de sensations nouvelles. Goûtez avec nous.

— Nous l'avons déjà goûté, votre nouveau plat. Il ne vaut rien.

— Goûtez encore. Le goût est question d'habitude et le palais a besoin d'apprentissage.

— Non, c'est inutile. Nous ne reviendrons point de notre premier jugement.

— Eh bien! vous vous trompez, vous en reviendrez.

Brochure. Mai 1878.

# CLAUDE MONET

# CLAUDE MONET

Claude Monet est l'artiste qui, depuis Corot, a montré, dans la peinture de paysage, le plus d'invention et d'originalité. Si l'on classe les peintres d'après le degré de nouveauté et d'imprévu de leurs œuvres, il faut le mettre sans hésiter au rang des maîtres. Mais comme la foule éprouve d'abord une répulsion instinctive pour tout ce qui, en peinture, est nouveau et original, cette même personnalité, qui devrait suffire à le

recommander, est précisément la cause qui, jusqu'à ce jour, a écarté de lui le public et le gros des critiques. Nous prétendons que Claude Monet sera placé, dans l'avenir, parmi les paysagistes, à côté de Rousseau, Corot et Courbet, et les observations qui vont suivre ont pour but de justifier cette opinion.

Si l'on jette une vue d'ensemble sur les paysagistes modernes, on verra qu'ils ont eu la commune aspiration de pénétrer la nature et d'entrer en rapports de plus en plus intimes avec elle. Aussi leurs efforts accumulés, depuis la rénovation du paysage sous la Restauration, ont-ils amené un perfectionnement des procédés, qui fait que l'aspect du monde extérieur se fixe avec une vérité de plus en plus grande sur la toile.

Considérons, en effet, la transformation

qui s'est graduellement opérée dans la manière de peindre de nos paysagistes. Voyons d'abord Théodore Rousseau.

Rousseau devant la nature, aux champs ou dans la forêt, prend toutes sortes de renseignements; dessine les contours des arbres, l'ossature et la forme du sol; précise par des croquis l'aspect du feuillage ou de l'herbe qui court sous bois; relève à l'aquarelle ou au pastel les jeux de la lumière dans les nuages, la couleur de la terre, du ciel et des eaux. Rentré à l'atelier, il compose et peint un tableau, à l'aide des indications recueillies.

Corot et Courbet, venus après lui, procèdent déjà autrement. Pour diminuer la distance qui sépare les études préliminaires du travail à l'atelier, ils peignent à l'huile, sur la toile même, des esquisses en plein air, en face de la nature. Et ces premières

études, terminées à l'atelier, deviendront des tableaux ou serviront à la peinture de toiles agrandies et développées qui seront des tableaux.

Ainsi Corot et Courbet ont franchi une partie de la distance qui séparait l'étude sur le terrain de la peinture du tableau, ils ont commencé à rendre les deux opérations, de successives, simultanées. Claude Monet, venu à son tour après eux, achève ce qu'ils avaient commencé. Avec lui, plus de croquis préliminaires accumulés, plus de crayons ou d'aquarelles utilisés à l'atelier, mais une peinture à l'huile tout entière commencée et terminée devant la scène naturelle, directement interprétée et rendue. Et c'est ainsi qu'il est devenu le chef de ce qu'à juste titre on a nommé « l'école du plein air ».

Pendant que les paysagistes s'accoutu-

maient à peindre de prime saut, face avec la nature, une autre révolution s'accomplissait : la peinture, de noire, devenait claire. On serait surpris, si l'on pouvait revoir un Salon d'il y a trente ans, du changement qui s'est opéré dans le ton général de la coloration. A cette époque, les peintres étendaient le plus souvent sur la toile une véritable sauce, ils préparaient leurs fonds au bitume, à la litharge, au chocolat, et par-dessus c'est à peine s'ils mettaient un frottis de couleur, bientôt atténué ou dévoré par la noirceur générale du dessous. Il semblait qu'ils vécussent dans des caves, aveuglés par la pleine lumière et les colorations ardentes. C'est à quelques hommes bien doués, surtout à Delacroix, qu'on doit le premier retour à cette peinture claire et colorée, qui est la véritable volupté des yeux. On peut voir, par les peintures mu-

rales de Saint-Sulpice, à quel degré de clarté il était enfin arrivé. Parmi les vivants, personne n'aura plus contribué qu'Édouard Manet à donner le goût de la peinture claire ; pendant que tant de gens le raillaient, les peintres avisés profitaient de sa gamme de tons vibrante et se l'appropriaient selon leurs moyens.

L'apparition au milieu de nous des albums et des images japonais a complété la transformation, en nous initiant à un système de coloration absolument nouveau. Sans les procédés divulgués par les Japonais, tout un ensemble de moyens nous fût resté inconnu. Il y a là une question de physiologie. L'œil japonais, doué d'une acuité particulière, exercé au sein d'une admirable lumière, dans une atmosphère d'une limpidité et d'une transparence extraordinaires, a su voir dans le plein air une

gamme de tons aigus que l'œil européen n'y avait jamais vue et, abandonné à lui-même, n'y eût probablement jamais découverte. En observant la nature, le paysagiste européen avait comme oublié la coloration propre des objets, il n'avait guère vu que de la lumière et de l'ombre, le plus souvent de l'ombre ; de là vient que, sous le pinceau d'un si grand nombre de peintres, la pleine campagne s'est recouverte d'une opaque noirceur et d'éternelles ténèbres. Les Japonais, eux, n'ont point vu la nature en deuil et dans l'ombre; elle leur est, au contraire, apparue colorée et pleine de clarté, leur œil a surtout discerné la coloration des choses, et ils ont su harmoniser côte à côte, sur la soie ou le papier, sans atténuation, les tons les plus tranchés et les plus variés que les objets aperçus dans la scène naturelle leur donnaient.

Claude Monet, parmi nos paysagistes, a eu le premier la hardiesse d'aller aussi loin qu'eux dans ses colorations. Et c'est par là qu'il a le plus excité les railleries, car l'œil paresseux de l'Européen en est encore à prendre pour du bariolage la gamme de tons, pourtant si vraie et si délicate, des artistes du Japon.

Observons maintenant Claude Monet le pinceau à la main. Pour cela il faut courir avec lui les champs, braver le hâle, le plein soleil, ou rester les pieds dans la neige, puisque, sorti du logis, il travaille en toute saison directement sous la voûte du ciel. Sur son chevalet il pose une toile blanche, et il commence brusquement à la couvrir de plaques de couleur, qui correspondent aux taches colorées que lui donne la scène naturelle entrevue. Souvent, pendant la première séance, il n'a pu obtenir qu'une

ébauche. Le lendemain, revenu sur les lieux, il ajoute à la première esquisse, et les détails s'accentuent, les contours se précisent. Il procède ainsi plus ou moins longtemps jusqu'à ce que le tableau le satisfasse.

Par ce système de peinture directe en face de la scène vue, Claude Monet a été tout naturellement amené à tenir compte d'effets négligés de ses devanciers. Les impressions fugitives, autrefois ressenties par le paysagiste faisant un croquis en plein air, mais perdues dans la transformation du croquis en un tableau à l'atelier, sont au contraire devenues saisissables pour l'artiste qui, peignant sa toile en plein air, peut fixer rapidement l'effet le plus éphémère et le plus délicat, au moment même où il se produit devant lui. Aussi Monet est-il parvenu à rendre tous les jeux de la lumière et les moindres reflets de l'air ambiant, il a repro-

9.

duit les ardeurs des couchers de soleil et ces tons variés que l'aurore donne aux buées qui se lèvent des eaux ou couvrent la campagne, il a peint, dans toute leur crudité, les effets de la pleine lumière tombant à pic sur les objets et leur supprimant l'ombre, il a su parcourir toute la gamme de tons gris, des temps couverts, pluvieux ou estompés de brouillard. En un mot, son pinceau a fixé ces mille impressions passagères que la mobilité du ciel et les changements de l'atmosphère communiquent à l'œil du spectateur. Aussi est-ce pour la lui appliquer, qu'avec raison, on a d'abord créé l'épithète « d'impressionniste ».

Claude Monet est né à Paris en novembre 1840. Il a donc moins de quarante ans. A cet âge Corot était encore inconnu du public, et dédaigné des beaux esprits et des critiques.

Monet s'est surtout consacré à peindre les environs de Paris. Il a successivement habité Argenteuil et Vétheuil, où la Seine lui offrait ces eaux capricieuses et changeantes qu'il affectionne tout particulièrement. Il a aussi visité à plusieurs reprises les côtes de la Manche et est allé peindre en Angleterre et en Hollande. Son œuvre est déjà considérable et des plus variées, par le choix des sites et le genre des sujets. On y trouve des paysages de tout ordre, des marines, des effets de neige, des vues prises dans les villes, des natures mortes, des tableaux où sont reproduits, avec toute leur vivacité de coloris et leurs effets diaprés, les fleurs des jardins, le feuillage élégant des bosquets, les grands arbres de la forêt de Fontainebleau. Aucun artiste n'a moins connu la monotonie, car, travaillant devant la nature, en contact intime avec elle, il en saisit tous les mobiles

aspects et peut ainsi se renouveler perpétuellement.

Monet possède une grande facilité de pinceau ; sa touche est large et rapide ; le travail et l'effort s'y dissimulent. Il a su, chaque fois qu'il abordait un sujet nouveau, découvrir tout naturellement, pour le rendre, un procédé approprié.

Un artiste aussi bien doué n'eût eu qu'à vouloir pour réussir dans n'importe quel genre de peinture goûté tout de suite du public. Et en effet, à ses débuts, au Salon de 1865, il avait exposé *Une femme verte,* aujourd'hui chez M. Arsène Houssaye, qui avait fait sensation. Il n'eût dépendu que de lui de répéter à l'infini le genre d'œuvre qui lui avait procuré un premier succès, en se consacrant à peindre des femmes élégamment parées, carrière où tant d'autres ont trouvé faveur et fortune. Mais il a dédaigné

ce genre facile, et s'est adonné tout entier au paysage, vers lequel il se sentait irrésistiblement entraîné. Il est de cette famille d'artistes qui marchent droit devant eux sans s'inquiéter du jugement des philistins, certains qu'un jour leur œuvre accumulée les mettra tout naturellement à leur vraie place.

Préface du catalogue des œuvres de Claude Monet, exposées dans la galerie du journal la *Vie moderne,* en juin 1880.

# RENOIR

# RENOIR

Je crois qu'il n'y aura rien de plus triste à raconter dans l'histoire de l'art, que la longue persécution infligée aux artistes vraiment originaux et créateurs de ce siècle. Il n'est pas un de nos grands peintres qui n'ait d'abord été méconnu, poursuivi de huées et d'injures. Il n'est pas un qui n'ait eu à soutenir, pour arriver à vivre du fruit de son travail, une lutte cruelle qui, pour certains, a été un vrai martyre empoisonnant la vie. Rousseau,

repoussé avec persistance des Salons, a passé sa jeunesse dans la misère. Delacroix a été combattu jusqu'à son dernier jour. Corot, d'abord absolument inaperçu, a ensuite, pendant des années, accumulé les chefs-d'œuvre, sans que les mieux disposés des critiques voulussent y voir autre chose que d'agréables pochades et des esquisses. Millet est mort à la peine, tout au plus compris d'une élite, chargé de famille et écrasé de dettes presque toute sa vie. Courbet a été considéré de son vivant comme un rustre, l'œil fermé aux délicatesses de la nature. Et quand est venue son exposition posthume à l'École des Beaux-Arts, c'est avec surprise que le public a reconnu qu'à la force se joignaient, dans son œuvre, une finesse de tons que l'œil le plus subtil et le plus velouté avait seul pu saisir.

On aurait cru que tant d'exemples de

dénigrement ayant porté à faux auraient pu rendre les critiques plus circonspects et épargner aux artistes tard venus le triste sort de leurs devanciers. Il n'en n'a rien été. Manet, venu après les autres, a été peut-être encore plus mal accueilli. Ce peintre à la palette si franche et si heureuse de tons, homme du monde délicat et spirituel, a été pendant dix ans traité comme une sorte d'artiste grossier et de badigeonneur. Voilà cependant que les jeunes peintres lui ont fait obtenir les récompenses officielles, la critique désarme à son égard, tout le monde lui reconnaît du talent. Mais si on le lâche ainsi, c'est qu'on trouve ailleurs à qui s'attaquer. Par derrière lui, ce sont maintenant ceux qu'on appelle les Impressionnistes, qui ont à supporter les mépris de l'éternelle routine et de l'éternelle banalité.

Or, si l'on croit que les peintres se succédant au sein d'une école, constituent une filiation et un chaînon dont les anneaux sont dépendants, on reconnaîtra tout de suite que les Impressionnistes continuent et complètent leurs devanciers. Ce qu'on peut considérer, en effet, comme le trait saillant de l'école de peinture contemporaine, c'est un effort incessant pour se rapprocher de la nature, et serrer la vie de plus en plus près. Dans ce sens, les romantiques Delacroix et Rousseau ont réalisé un progrès sur les classiques de l'école de David; venus après les romantiques, Corot et Millet ont été encore plus loin; Courbet et Manet, qui ne travaillent plus que d'après le modèle vivant, marquent un nouveau pas, toujours dans la même voie. Les Impressionnistes, poussant encore plus avant, s'il est possible, dans chaque scène vue,

dans chaque physionomie ou figure reproduite, observent l'aspect fugitif, la notation spéciale du moment, l'*impression*, en un mot, de l'objet, pour la fixer sur la toile. Et c'est pourquoi ce nom d'Impressionniste a été accepté par les artistes auxquels on voulait faire une injure, comme en valant, après tout, autant qu'un autre !

Ainsi les peintres de l'école contemporaine se sont de plus en plus rapprochés de la nature, mais pour y réussir il leur a fallu s'affranchir des règles de dessin purement conventionnelles et des procédés du métier traditionnels. Tous les maîtres modernes ont donc lutté pour conquérir la liberté de leur pinceau. De leur effort commun sont sortis cette manière de peindre large et prime-sautière et ce coloris clair qui, encore, trouvent leur épanouissement dans la peinture des Impressionnistes.

Je prends comme type, parmi le groupe impressionniste, M. Claude Monet pour le paysage, et M. Renoir pour la figure. Chez le premier je trouve notés les aspects les plus variés et les plus fugitifs que peuvent revêtir le ciel, les eaux et les champs ; chez le second, toutes les nuances dont est susceptible la figure humaine, tous les reflets que le jeu de la lumière peut faire courir sur les vêtements ou les chairs. Tous les deux obtiennent leurs effets, au moyen d'une touche large et personnelle et en juxtaposant sur la toile les tons tranchés que le coup d'œil jeté sur la scène naturelle leur a réellement donné. Je ne suis plus ici en face de paysages enveloppés d'ombres opaques, qui n'ont jamais existé en plein air ; je n'ai plus à contempler de pauvres figures pâlottes, se détachant à peine, dans leur tristesse, sur des fonds

effacés. Mais mes yeux ont le plaisir de se promener sur des couleurs de note aiguë, qui leur donnent la sensation voluptueuse que leur ont procuré, dans la campagne, la lumière du ciel et la transparence des eaux ou, chez les êtres vivants, des cheveux soyeux, des joues rosées et des lèvres de carmin.

L'exposition des œuvres de M. Renoir, à l'occasion de laquelle j'écris ces quelques remarques, comprend un ensemble de tableaux de l'artiste, qui nous permet de le suivre depuis son origine et de constater le développement qu'a subi son talent. Dès l'abord nous lui reconnaissons la faculté de peindre la femme dans toute sa grâce et sa délicatesse; ce qui l'a conduit tout particulièrement à exceller dans le portrait. Ce don du charme, l'artiste l'a manifesté, dès le début, dans sa plénitude, et c'est dans ses

qualités de peintre et de coloriste, que nous avons à observer le progrès et le développement. Nous le voyons acquérir une touche de plus en plus large et personnelle, donner de plus en plus de souplesse à ses figures, les entourer de plus en plus d'air, les baigner de plus en plus de lumière ; nous le voyons accentuer sans cesse son coloris et arriver enfin à réaliser, comme en se jouant, les combinaisons de couleurs les plus hardies.

Préface du catalogue des œuvres de Renoir, exposées par M. Durand-Ruel, 9, boulevard de la Madeleine, en avril 1882.

# ÉDOUARD MANET

# ÉDOUARD MANET

Tout sourit aux artistes d'un certain ordre, de l'ordre moyen, qui suivent la tradition; tout vole au-devant d'eux : les honneurs officiels, les applaudissements populaires, les louanges des critiques. Les premiers pas eux-mêmes leur ont été faciles, des devanciers leur montraient le chemin, et un gouvernement paternel leur avait d'avance assuré son appui, en leur ouvrant des écoles et ménageant des concours. Heureux mortels! Il est vrai qu'avec le

temps, leur succès, loin de grandir, s'affaiblit et généralement, s'ils vieillissent et voient une nouvelle génération, celle-ci semble déjà les ignorer. C'est qu'en effet tous ces triomphateurs faciles ne tirent rien du fond de leurs entrailles, ils n'expriment que ce que les contemporains sentent d'une manière banale, autour d'eux. Aussitôt la génération à laquelle ils ont plu disparue, une autre arrive, avec des goûts changés, qui les délaisse tout naturellement, pour encenser ses propres favoris. Regardez trente ans en arrière, rappelez-vous les triomphateurs d'alors. Où sont-ils aujourd'hui ? Que sont devenus la plupart de ces lauréats « du grand art » et « de la peinture d'histoire » que depuis un siècle on couronne et proclame tous les ans ? Qui connaît seulement leurs noms? Qui a vu leurs tableaux ?

Il est une autre classe d'artistes. Ceux-là sont clairsemés et ne se succèdent point régulièrement sur les bancs des écoles. Ils apparaissent au hasard, de loin en loin, isolés ou par petits groupes. Ce sont les inventeurs, les hommes qui ont un caractère à part, une manière originale de sentir, et, s'ils sont peintres, une touche, un coloris, un dessin absolument personnels. Or, à ceux-là rien n'est facile. Il faut d'abord qu'ils se trouvent eux-mêmes, qu'ils arrivent à formuler les visions qui s'agitent obscurément en eux. Ils doivent tout tirer de leur fonds, ne connaissant ni types convenus, ni devanciers à imiter. Ils réussissent cependant, par un pénible labeur, par une tension de toutes leurs facultés, à donner corps à leurs conceptions. Et voilà qu'en effet apparaissent des formes nouvelles, des créations originales, quelque

chose qui va trancher sur la monotonie et la platitude de la vie. Mais alors, quel accueil! L'État, si paternel tout à l'heure, refuse absolument son aide et ses faveurs, les jurys ferment, autant qu'ils le peuvent, les portes des Salons, le public et les critiques raillent et conspuent. C'est de la sorte qu'ont été accueillis et traités, pendant une partie de leur vie, les peintres vraiment originaux de la France moderne : Delacroix, Rousseau, Corot, Millet, Courbet et, en dernier lieu, Manet.

Pendant des années, tout ce qu'un artiste aux Salons peut subir d'injures, Manet l'a subi de la part du public et des critiques. Mais, à chaque Salon, il réapparaissait, affirmant davantage cette manière personnelle qui excitait précisément l'opposition de la foule, et, sans qu'on s'en doutât, par la force intrinsèque qui se trouvait en lui,

l'habitude et la familiarité aidant, ce peintre tant raillé gagnait des défenseurs, s'emparait des jeunes artistes, formait des disciples, influençait toute l'école de son temps. C'est lui en effet qui a banni de la peinture contemporaine les ombres opaques, et c'est en le suivant qu'on a appris à juxtaposer sur la toile les tons clairs et tranchés, pour peindre en pleine lumière. Manet était en voie de conquérir, d'une manière définitive, sa position de maître parmi les maîtres de l'école moderne, lorsqu'il meurt prématurément. Mais au contraire de ces triomphateurs faciles et de la première heure, qui, en mourant, sont déjà oubliés ou vont l'être à jamais, les peintres qui, comme lui, ne se sont fait leur place qu'à la suite d'un effort soutenu et en s'imposant de haute lutte au public, laissent une œuvre destinée à grandir indéfiniment après eux. Pas plus

que Manet, aucun des grands peintres contemporains, pas même Corot mort à quatre-vingts ans, n'a pu jouir, de son vivant, de la plénitude de sa réputation. Car le temps est absolument nécessaire pour faire apprécier les grandes œuvres, en les isolant, comme la distance fait seule comprendre la hauteur des grandes montagnes qui, de près confondues avec toutes les autres, de loin apparaissent seules au-dessus de l'horizon.

Aux Salons, les artistes sont en présence des hommes de lettres qui écrivent pour les journaux des articles à la hâte, et de la foule qui se bouscule et qui passe. Or, les hommes de lettres généralement, et la foule toujours, ne voient dans les tableaux que le sujet, le motif, l'action représentée. Les hommes de lettres ont un goût plus raffiné que la foule, ils sont attirés par d'autres sujets qu'elle,

mais ils ne pénètrent guère mieux la valeur intrinsèque de la peinture en soi. Cependant, après leur mort, les artistes sont jugés par un public très différent de celui qui leur distribuait le blâme ou les louanges de leur vivant. La foule, les nombreux critiques du journalisme absorbés par les nouveautés qui surgissent au jour le jour, ont perdu de vue leurs œuvres qui, désormais, relèvent des seuls connaisseurs, amateurs, collectionneurs laissés à eux-mêmes. Or, ceux-ci, dont les arrêts à la longue prévalent et s'imposent définitivement, jugent d'un point de vue tout opposé à celui de la foule et des hommes de lettres. A leurs yeux, la qualité intrinsèque de la peinture en soi domine tout, dans l'œuvre d'un peintre, et le sujet, qui décidait à peu près seul des préférences des autres, n'est plus qu'un accessoire. Les connaisseurs sont

généralement sans parti pris sur le style des artistes et des écoles. Ils sont fort éclectiques. Tout ce qu'ils demandent à un tableau, c'est d'être *peint,* en prenant le mot dans toute son acception. Mais sur ce point ils sont sans pitié. A tout l'Olympe, à tous les héros d'Homère et de Virgile, traités de la façon dont procède la moyenne des élèves de l'école de Rome, ils préféreront, sans hésiter, n'importe quel chaudron dû au pinceau d'un Chardin.

Les connaisseurs, les hommes que leur goût, leurs fonctions ou leur état conduisent à s'occuper spécialement de tableaux, ne jugeront un peintre qu'à la suite d'un commerce prolongé avec ses œuvres. Pour qu'un artiste soit définitivement accepté comme *peintre* parmi les connaisseurs, il faut que ses toiles, placées à côté de celles des grands, parmi ses devanciers, aient pu

soutenir la comparaison. Il faut que, dans les collections, dans les musées, elles *tiennent* à côté de celles des maîtres. Or, les tableaux de Manet *tiennent* à côté de ceux de n'importe quel peintre. Aucune peinture n'est d'une facture plus ferme et de tons plus justes que la sienne, aucune peinture n'est plus lumineuse, plus transparente, ne possède plus d'air, dans les fonds, n'accuse plus de vie dans les yeux et sur la physionomie. Mettez un Manet au milieu de Delacroix, de Corots, de Courbets et vous l'y laisserez, comme à sa place naturelle, entre ses congénères. Dans toute collection, dans tout musée où l'on voudra posséder des spécimens de tous les maîtres français et représenter l'école moderne dans son entier développement, Manet aura forcément sa place marquée, car il a été, autant que qui que ce soit, original et personnel,

et il a donné, avec un éclat qui ne sera jamais dépassé, une note spéciale de la peinture, celle des tons clairs, du plein air, de la pleine lumière.

Préface du catalogue de la vente d'Édouard Manet, en février 1884.

# L'ART JAPONAIS

# L'ART JAPONAIS

---

Les objets sur lesquels s'est exercé l'art japonais sont d'un autre ordre que ceux qu'a connus l'art européen, et il faut avant tout dire quels ils sont. La peinture japonaise n'a point produit de grandes compositions à l'huile ou à la fresque ; elle a eu les kakémonos pour tenir lieu de nos tableaux. Le *kakémono* est formé d'une pièce de soie ou de papier sur laquelle l'artiste a tracé au pinceau le sujet à représenter,

puis d'une longue bande d'étoffe, souvent à plusieurs tons, qui non seulement supporte et encadre la pièce peinte, mais y ajoute une harmonie de couleur. La sculpture japonaise est presque exclusivement représentée par des ouvrages en bronze ou en bois. Les artistes japonais se sont assidûment adonnés au travail des laques, à la ciselure des métaux appliqués à l'ornementation des gardes de sabre, à la gravure sur bois, aux impressions en couleur, au décor de la céramique, surtout des poteries et des faïences. Ils ont encore sculpté les *netzkés*, sortes de boutons destinés à retenir à la ceinture les étuis à pipe ou les boîtes à médecine, et enfin orné et brodé les tissus.

Mais tout de suite je vois naître, dans l'esprit du lecteur, une objection à laquelle il faut avant tout répondre. — Comment,

se dit-il, vous venez me parler de l'art du Japon, c'est-à-dire sans doute du côté élevé de l'art de ce pays, et vous mettez au premier rang des branches qui le composent la ciselure des gardes de sabre, le travail d'infiniment petits objets, les *netzkés*, et même les ouvrages de broderie. Il ne saurait donc être ici question que d'un art industriel renfermé dans la production de simples *bibelots?* C'est de la sorte qu'on est conduit à raisonner quand on apporte, au jugement des choses du Japon, les notions tirées de notre propre état social. Dans la grande complexité de la civilisation européenne, on distingue en effet des artistes placés au sommet de l'échelle sociale, riches et illustres, cultivant le grand art, puis, au-dessous, des industriels et des fabricants adonnés aux industries d'art, et enfin de simples ouvriers

occupés à façonner ces objets qui, sans être d'ordre artistique, exigent une part de goût et d'invention. En répartissant d'une manière correspondante les diverses branches de l'art japonais, nous devrions d'abord ranger à part la peinture et la sculpture; les laques, les métaux ciselés, la céramique suivraient sous la désignation d'art industriel, et quant aux tissus et aux broderies, nous ne nous en occuperions même pas, les laissant dans la catégorie inférieure des ouvrages de modes. Mais en agissant ainsi nous donnerions une vue absolument fausse de l'art du Japon, car nous y introduirions des notions qui ne sauraient y trouver place. A peine en effet cette distinction fondamentale au milieu de nous de l'art et de l'industrie a-t-elle été entrevue du Japon. Le pays n'est point arrivé à cet état de développement qui permet la

grande industrie ; il n'a pas non plus atteint la conception d'un grand art, d'un art idéalisé, séparé des usages de la vie. Plus que partout ailleurs, ce qu'on pourrait y appeler l'industrie a été pénétré par l'art, et plus qu'ailleurs aussi ce qu'on voudrait y désigner comme art pur, a été associé à des questions de technique, à des procédés de facture, à l'emploi de matières premières spéciales. Au Japon encore la distinction si tranchée faite au milieu de nous entre l'artiste et l'ouvrier est restée inconnue. Les plus grands artistes paraissent avoir vécu pauvres, à peine mieux rémunérés que les simples ouvriers. En fait, ils n'étaient que des ouvriers, appliquant eux-mêmes et directement les formes écloses dans leur imagination à illustrer les livres, à orner les laques, les armes, les poteries, les tissus brodés. Et la plupart de

ces ouvrages, que notre esprit d'Occidentaux voudrait traiter de simples *bibelots*, par suite des particularités des mœurs du pays, avaient au contraire aux yeux des habitants une immense valeur, étaient les objets les plus religieusement conservés et transmis dans les familles.

Voyons ce qu'était un sabre japonais. Comme le port de l'épée autrefois au milieu de nous, le port du sabre au Japon était réservé aux nobles et à leurs dépendants de la classe guerrière. Le sabre n'était pas seulement une arme de combat, un moyen d'attaque et de défense. Le noble et le guerrier ayant commis des crimes ordinaires ou politiques avaient le privilège de s'ôter eux-mêmes la vie, sans que l'exécuteur portât la main sur eux, et c'est leur propre sabre, dans l'acte de l'*harakiri*, qui devenait l'instrument de

leur supplice. Dans un pays où régnaient le point d'honneur et la plus extrême susceptibilité de rapports entre les nobles, il n'était pas rare qu'un noble ayant manqué à l'honneur, ou subi d'un plus puissant que lui une insulte qu'il ne pouvait venger, mît fin à ses jours, et c'est encore avec son sabre qu'il le faisait. Le sabre, au Japon, devait aux mœurs d'être devenu le compagnon inséparable du noble et du guerrier ; aussi la première ambition d'un noble japonais était-elle d'en posséder d'exceptionnels. La fabrication et la trempe des lames de sabre est un des arts les plus anciens du Japon, qui a donné lieu aux plus persévérantes recherches et aux plus assidus travaux. Les armuriers ayant le mieux réussi la trempe, sont devenus et sont restés célèbres. Les armes signées de leur nom, comme les instruments de mu-

sique des grands luthiers européens, étaient connues, transmises de génération en génération et se payaient des prix énormes. Il est des lames, vieilles de plusieurs siècles, dont la force de trempe est telle, qu'elles entament les meilleures lames européennes.

Les possesseurs d'armes aussi précieuses devaient encourager les arts qui pouvaient le mieux les mettre en relief et les orner. Et c'est en effet le désir d'embellir la monture des sabres qui a développé l'art de la ciselure au Japon. Un sabre complètement monté comprend la lame, le fourreau, la garde, la poignée décorée à son extrémité et sur son contour d'appliques de métal, et le *kodzouka*, ou petit couteau, à manche allongé, engainé lui-même dans une rainure du fourreau. Or toutes ces parties ont donné lieu au travail inépuisable des ciseleurs. Comme matière pour fabriquer

les gardes de sabre et le manche du petit couteau, les artistes japonais ont employé tous les métaux, le cuivre, le fer, l'argent, l'or, le bronze et des combinaisons de bronze connues d'eux seuls, le *shakoudo*, qui est un bronze mêlé d'or, le *shibouitchi*, un bronze mêlé d'argent. Ils se sont livrés à tous les genres imaginables de ciselure et d'applications. Tout ce que la légende, les fables, les romans, tout ce que les objets du monde visible peuvent fournir de sujets comme motifs d'ornementation, a été employé, et, si on a pu s'étonner de ce que l'imagination du poète avait fait entrer sur le bouclier d'Achille, plus étonnant encore est ce que la fantaisie du Japonais a réellement mis sur des gardes, grandes comme la paume de la main, et sur des manches de couteau de la dimension du doigt.

Les bols sont parmi les objets les plus

artistiques qu'ait produits la céramique japonaise. On en possède qui remontent à la plus haute antiquité et font connaître mieux qu'aucun autre objet l'art céramique japonais à ses débuts. En les rangeant chronologiquement, on pourrait, à leur aide seul, obtenir une exposition complète de l'art, qui comprendrait des spécimens de toutes les époques, de toutes les provenances, de tous les styles, d'une étonnante variété de formes, de décoration et d'émail. Évidemment, il y a là pour nous quelque chose qui, tout d'abord, déconcerte, car le bol n'est associé, dans notre esprit, qu'à des usages usuels et vulgaires. Mais nous avons l'explication de l'importance qu'il a prise au Japon, lorsque nous savons que l'acte de préparer, d'offrir et de boire le thé y était, à certaines fêtes et dans certaines occasions de la vie, une pratique

des plus importantes, donnant lieu au cérémonial le plus compliqué. Dans les familles, on avait, pour ces occasions solennelles, des ustensiles spéciaux, dont on ne se servait en aucune autre circonstance et que l'on conservait religieusement, le reste du temps, enveloppés d'étoffes précieuses et enfermés dans des boîtes. Le bol, distinct des tasses à thé ordinaires qui au Japon sont de fort petites dimensions, était le principal de ces ustensiles, sorte de coupe, de cratère auquel tous les convives devaient tremper les lèvres. Aussi le demandait-on aux meilleures fabriques, et, pour le décorer, allait-on chercher les artistes fameux. On ne saurait donc réunir aucun ensemble d'objets céramiques sur lesquels on pût trouver, aussi sûrement que sur les bols, des motifs jetés par le pinceau des artistes décorateurs les plus célèbres du Japon.

Les mikados, les taïcouns, les daïmios et leurs femmes se revêtaient, dans les cérémonies, de robes de soie aux couleurs éclatantes et ornées de broderies. Certaines de ces robes, venues jusqu'à nous à travers les siècles, témoignent combien ce goût pour les costumes somptueux avait, dès longtemps, développé l'habileté des fabricants d'étoffe et des brodeurs. Le théâtre a encore renchéri sur les habitudes des hommes de cour. Lorsqu'il a eu à représenter, dans les pièces historiques, les anciens héros du Japon, il les a revêtus de costumes où la richesse des matières, la somptuosité des couleurs, le relief des broderies ont dépassé tout ce qui s'était jamais vu dans la réalité de la vie. On n'a qu'à feuilleter un album japonais reproduisant des scènes de théâtre, on y verra les personnages nobles vêtus de grandes robes sur lesquelles sont

brodés, en haut relief, les sujets les plus compliqués et les plus surprenants: des vols d'oiseaux passant devant le soleil, des arbres touffus en fleurs, des animaux de grandeur naturelle, jusqu'à des paysages entiers avec des rochers et des maisons. L'Européen qui regarde ces images croit qu'elles n'ont jamais représenté rien de réel, qu'elles sont purement dues au caprice de l'artiste qui les a dessinées. C'est là une erreur. Les robes figurées dans les albums ont été bien réellement portées par les acteurs. J'ai moi-même vu jouer au Japon des pièces historiques. Les acteurs prenaient des poses et formaient des groupes sur le devant de la scène, pendant que le chœur, par derrière, s'accompagnant sur le *shamicen,* la guitare japonaise, psalmodiait une mélopée rappelant les hauts faits des temps anciens. Le mouvement des acteurs, revêtus de leurs

grandes robes, brodées en haut relief, causait aux yeux un véritable éblouissement.

De semblables coutumes devaient donner à l'art de la broderie au Japon un développement que rien ne pouvait lui faire prendre au milieu de nous. Cependant c'est la façon d'un objet de dimensions plus restreintes que les robes, le *foukousa,* qui l'a surtout porté à sa perfection. Le *foukousa* est un carré d'étoffe servant à envelopper les cadeaux ou les messages que l'on envoyait, aux occasions solennelles, à des parents ou à des amis. Lorsque le présent était reçu, le destinataire renvoyait le *foukousa* au donateur. Les *foukousas* étaient ainsi des présentoirs solennels, messagers, entremetteurs de l'amitié; aussi les faisait-on des plus belles soieries, ornées des broderies les plus délicates, et on retrouve sur quelques-

uns d'entre eux des motifs de décor dus aux premiers dessinateurs.

On s'expliquera après cela pourquoi certains objets, dont les analogues au milieu de nous sont de simples produits industriels, considérés au Japon comme choses absolument précieuses, ont pu y devenir des œuvres de grand art.

Le Japon a pris les éléments de sa civilisation et de son art à la Chine, sa voisine et son aînée. De cet emprunt primitif, l'art japonais a conservé des traits communs avec celui de la Chine. De telle sorte qu'une des principales questions à résoudre en l'étudiant, est de décider à quelle époque il a su s'affranchir de l'imitation pour entrer dans des voies originales. Mais auparavant, comme les problèmes s'engendrent, cherchant à remonter aux toutes premières ori-

gines de l'art japonais, nous devons nous demander où sont à leur tour les sources et les racines de l'art chinois. Dans l'état actuel des recherches, je ne connais personne capable de répondre à une semblable question. Cependant on a des lueurs. L'ornement qu'on appelle la grecque, qui se trouve dans la collection Cernuschi sur des bronzes antérieurs à l'ère chrétienne, des formes de quadrupèdes ailés dans la même collection, qui font immédiatement songer aux animaux fantastiques de l'Assyrie, rendent très probable qu'au début la Chine a puisé à un fonds commun de formes et de types d'art qui, anciennement, avaient dû se répandre dans toute l'Asie. Des communications, même aux temps les plus reculés, ne serait-ce que par contact graduel et infiltration, ont toujours existé. Il ne serait donc point surprenant que l'art chinois, à ses débuts,

qui d'ailleurs ne remontent pas au delà de quelques siècles avant l'ère chrétienne, n'ait été sous l'influence de formes écloses à l'autre extrémité de l'Asie, dans la vallée de l'Euphrate et même sur les rives de la Méditerranée.

Cependant, si tout est encore obscur et conjectural quand on remonte aux premières sources et à des temps aussi reculés, il est un fait maintenant établi, c'est la part d'influence que l'art grec a eue sur l'art chinois par l'entremise des bouddhistes. Le bouddhisme a été introduit en Chine au premier siècle de notre ère. Il est venu de l'Inde et ceux qui ont apporté le corps de la doctrine, la littérature de la religion, ont en même temps apporté les formes d'art, depuis longtemps adoptées dans l'Inde pour représenter l'effigie du Bouddha et figurer l'histoire et les scènes de la religion. Or il est

certain qu'avant les conquêtes d'Alexandre en Asie, l'Inde n'avait ni architecture, ni sculpture. On trouvera les preuves de cette assertion dans la partie de son grand ouvrage sur l'architecture que M. James Fergusson a consacrée à l'architecture de l'Inde [1]. C'est au contact des Grecs que les Indous ont appris à bâtir en pierre et à sculpter. Leur éducation première s'est faite dans ces villes de la Bactriane et du Pundjab, fondées par Alexandre lui-même ou ses successeurs qui, d'après les monuments qui nous en restent, étaient absolument grecques et formaient ainsi comme des plantations grecques, au sein des populations asiatiques. Les bouddhistes à cette époque dominaient dans l'Inde et, pour représenter l'effigie du Bouddha, ils se sont mis à scul-

---

[1]. *A history of architecture in all countries,* by James Fergusson, vol. II, p. 450. London, Murray.

pter à l'école des Grecs. Le Musée de Lahore, dans le Pundjab, où les Anglais ont réuni tous les restes sculptés que les fouilles entreprises sur l'Indus et la frontière nord-ouest de l'Inde ont fait découvrir, contient des statues et des bas-reliefs du Bouddha de style absolument grec. Dans ces œuvres, l'arrangement des cheveux, des plis du costume, la proportion et la forme des traits du visage, tous les détails des draperies et des attributs sont servilement grecs. Puis, lorsque les sculpteurs bouddhistes ont été familiarisés avec la pratique de l'art, ils se sont enhardis à modifier, dans une certaine mesure, la physionomie du Bouddha tout à fait grec, pour obtenir un type qui donnât mieux satisfaction aux conditions physiques et aux particularités de costume que le rituel bouddhique présente comme les attributs nécessaires du Bouddha. C'est ce

Bouddha de forme grecque modifiée que les bouddhistes, sans y plus rien changer, ont porté de l'Inde par toute l'Asie, vers le Sud à Ceylan et à Java, vers le Nord en Chine et au Japon.

Je puis en parler *de visu*. Lorsque M. Cernuschi et moi, arrivant en Asie par l'Amérique, vîmes au Japon les grands bouddhas en bronze de Mégouro, de Kamokoura et le plus grand de tous, celui de Nara, de soixante pieds de hauteur, nous fûmes frappés d'une certaine ressemblance qu'ils accusaient avec les œuvres de l'art grec. Nous ne pûmes nous empêcher de dire : il y a là quelque chose de grec. Mais lorsque, poursuivant notre voyage, nous eûmes vu les bouddhas en bronze et en bois des temples chinois, puis, à Java, les grands bouddhas sculptés en pierre de Mendout et, enfin, les plus beaux de tous, par la majesté de

l'expression et la hardiesse du travail, les bouddhas colossaux et monolithes, découpés aux parois des rochers de l'intérieur de Ceylan [1], ce qui n'avait d'abord été qu'un sentiment finit par se changer en conviction. Nous étions là en présence d'un art parfaitement développé, reproduisant partout un même type physique et un arrangement identique des draperies, et ce type et ces draperies fort différents de tout ce que ces pays divers auraient eux-mêmes pu fournir comme modèles. Évidemment cet art était étranger au sol où nous le rencontrions, il était venu du dehors, c'est-à-dire qu'il avait été importé par les bouddhistes avec leur religion. Mais où était-il né, où avait-il eu ses débuts? Nous eûmes la solution du problème, lorsque dans le Pundjab nous vîmes

---

1. Théodore Duret, *Voyage en Asie*, p. 219. Paris, Michel Lévy.

les sculptures gréco-bouddhiques du Musée de Lahore, et reçûmes les explications du savant directeur du Musée, le D$^r$ Leitner. En passant par le Japon, la Chine, Java et Ceylan pour arriver dans le nord de l'Inde, nous avions remonté le courant que l'art bouddhique avait descendu, et fait à rebours le même voyage que lui. Le Japon, lorsqu'il a reçu, principalement de la Chine, la religion et l'art des bouddhistes, a donc reçu une part d'art grec, entrée comme alliage dans les éléments constituants de son art.

La lumière se fait dans les origines de l'art japonais au vIII$^e$ siècle de notre ère. Le bouddhisme arrive et il apporte avec lui son art. Les bouddhistes débutent au Japon par l'érection du bouddha de Nara, le plus grand qu'ils dussent jamais y élever. Des documents authentiques nous apprennent que cette statue fut fondue au vIII$^e$ siècle,

sous la direction de prêtres bouddhistes
venus de l'Annam. Pour la peinture, nous
avons, un siècle après, les *kakémonos* de
Kanaoka. L'existence de cet artiste ne saurait être mise en doute, c'est un personnage
parfaitement historique. Un kakémono dû
à son pinceau a figuré à l'Exposition japonaise de la rue de Sèze. Son style était
purement bouddhique et, comme le bouddha fondu de Nara, le bouddha peint par
Kanaoka était une œuvre de cet art bouddhique éclos d'abord dans l'Inde, que les
bouddhistes portaient partout avec eux.
Avant l'arrivée du bouddhisme, les arts de
la sculpture et de la peinture étaient-ils
déjà cultivés au Japon? On n'a point à ce
sujet de renseignements certains, et aucun
monument d'un art primitif antérieur au
bouddhisme, en supposant qu'il ait existé,
ne nous est connu. On peut donc, avec

plausibilité, attribuer la première floraison de la sculpture et de la peinture, au Japon, à la venue des bouddhistes. Mais l'art qu'ils apportaient était déjà complètement développé et il devait se maintenir sous sa physionomie primitive, avec la persistance des arts hiératiques, emprisonnés dans les formes arrêtées d'un rituel religieux. L'art bouddhique est venu jusqu'à nous en conservant presque intact son caractère original, et il était, sur le sol du Japon, ce qu'il y avait de moins japonais.

Après la lueur que jette l'arrivée du bouddhisme au Japon, de longs siècles s'écoulent, pendant lesquels on n'a que des renseignements vagues. Les monuments restent rares et sont difficiles à démêler. C'est là la véritable époque d'incubation de l'art japonais. Pendant ces siècles d'obscu-

rité, les Japonais s'assimilent silencieusement les éléments introduits du dehors par les bouddhistes ou empruntés aux diverses écoles d'art chinois. Ils ajoutent à la reproduction de sujets purement bouddhiques ou chinois, celle de sujets fournis par l'histoire ou les légendes japonaises et, pour y réussir, modifient plus ou moins les vieilles formes du dessin et la technique de l'art.

Toujours est-il qu'au xv$^e$ siècle, une puissante floraison artistique se produit au Japon. Les deux grandes écoles de Kano et de Tosa qui vont se partager la peinture et venir jusqu'à nous se fondent ou se développent. L'école de Kano doit sa création à trois peintres du nom de Kano, d'une même famille, se succédant des premières années du xv$^e$ siècle à l'année 1559. C'étaient des artistes puissants, comme le prouvent

leurs kakémonos et les recueils de reproductions des vieilles peintures japonaises, le *Tanyou Ringoua* et le *Gouashi Kouayo*. L'école de Kano se rattache étroitement, par son style, à l'art chinois, c'est l'école du blanc et du noir, de l'exécution pleine de brio, à grands coups de pinceau. Elle emprunte un grand nombre des sujets qu'elle traite à l'histoire et aux légendes bouddhiques.

L'école de Tosa s'épanouit, de son côté, au xv$^e$ siècle, sous l'influence de Tosa Mitsiounohou. Mais, contrairement à celle de Kano qui s'inspire de l'art chinois, elle ne fait que porter à sa perfection le vieil art japonais. Elle est ainsi, essentiellement, l'école nationale, perpétuant le style et les procédés éclos aux temps anciens, sur le sol du Japon. Elle se distingue de l'école de Kano par un dessin plus serré, des con-

tours plus précis et l'emploi de couleurs vives, rappelant la miniature.

Quelle que soit la part d'emprunt à l'art chinois et à l'art traditionnel bouddhique qui subsiste encore dans l'art japonais, des xv° et xvi° siècles, il n'en est pas moins vrai que les écoles de Kano et de Tosa ont été bien réellement novatrices et nationales, car un œil exercé distingue immédiatement leurs productions de celles de l'art chinois. A partir du plein épanouissement des écoles de Kano et de Tosa, il ne subsiste plus de lacunes dans l'histoire de l'art japonais. Les artistes deviennent de plus en plus nombreux, et M. Gonse nous les fait connaître dans son *Art japonais*[1], en puisant aux sources les plus authentiques. A mesure que les artistes se succèdent, ils se rapprochent de la nature qu'ils ont sous

---

1. GONSE, l'*Art japonais*, 2 vol. Paris, Quantin.

les yeux, le fond des sentiments nationaux prend chez eux graduellement le dessus, ils deviennent de plus en plus Japonais. Et au xvii⁰ siècle se produiront, pour s'épanouir en plein dans le xviii⁰ siècle, ces écoles de dessin et de peinture qu'on appellera vulgaires, afin de les distinguer des écoles traditionnelles de Kano et de Tosa. Les écoles vulgaires auront tout à fait délaissé la reproduction des scènes bouddhiques, la peinture des héros et des sages chinois, pour s'adonner exclusivement à l'étude des scènes de la vie et du paysage japonais.

Les diverses branches de l'art se développent parallèlement à la peinture. Le xvii⁰ siècle est une époque spécialement heureuse, pour l'art des laques, de la céramique, de la ciselure des métaux. Ses productions, débarrassées des traces d'archaïsme et de timidité qui se découvrent

dans celles des siècles antérieurs, sont pleines de force, de liberté et de souplesse. Au xvii° siècle fleurissent Ninseï, considéré par les Japonais comme leur plus grand décorateur céramiste; Oumétada qui ciselle les gardes de sabre en fer, avec une ampleur qu'aucun autre n'atteindra; Miotshin Mounéharou qui forge le grand aigle en fer, aux parties imbriquées, du South Kensington Museum de Londres, ouvrage absolument unique dans son genre. Cet artiste faisait partie d'une famille adonnée au travail du fer et à la fabrique des armures, dont les membres, se succédant les uns aux autres, ont travaillé et produit pendant plusieurs siècles. La suite des Miotshin au Japon est quelque chose d'analogue à celle des Pénicaud parmi les émailleurs de Limoges.

Le passage du xvii° au xviii° siècle est marqué par l'apparition d'un des artistes

les plus personnels et les plus originaux du Japon, Korin, né en 1661. Il était laqueur. On a des objets en laque signés de lui, qui ont été certainement travaillés de ses mains. C'était donc ce que nous appellerions un artisan. Mais on lui doit aussi des séries de dessins et des peintures qui, de même que ses laques, révèlent une telle originalité, une telle invention, une telle maîtrise, qu'on ne peut se dispenser de le ranger parmi les plus grands artistes. Il nous représente ainsi le type parfait de ces artistes inventeurs et en même temps ouvriers, que nous avons dit avoir existé au Japon. Les Japonais mettent ses laques, au-dessus de celles de tous les autres. Son influence a été immense sur l'art des laques, et sur celui de la céramique, par l'intermédiaire de son frère Kenzan, qui était céramiste et avait adopté son style. Korin, doué

d'une sûreté de main étonnante, procède par grands traits prolongés, par coups hardis, en poussant la simplification à ses dernières limites. Son faire est plein de mouvement, et tellement original que le moindre trait en est reconnaissable. Il n'y a plus rien de chinois dans ce style, tout y sent le terroir national, aussi les dessins de Korin, gravés et réunis en volume, demeurent-ils la plus parfaite expression de l'art japonais appliqué à la décoration.

Les objets d'art, laques, gardes de sabre, *netzkes, foukousas* produits pendant la seconde moitié du xviiie siècle et la première du xixe, se distinguent de ceux du xviie par la finesse plus grande du travail, la prédominance des détails, la richesse accrue des matières premières et des incrustations. C'est cette partie de l'art japonais que nous avons la première connue en Europe. Elle

a une certaine ressemblance, parce qu'elle est élégante et raffinée, avec notre propre art du xviii® siècle et, à ce titre, ne saurait manquer, au milieu de nous, de frapper et de séduire.

L'art de la gravure sur bois a été lent à se développer au Japon. Ce n'est qu'à la fin du xvii® siècle qu'il dépouille les caractères d'archaïsme. A la fin du xviii®, il atteint tout son éclat et devient absolument national en s'ouvrant des voies que les Chinois n'avaient pas soupçonnées. Les graveurs se doublent à cette époque d'habiles imprimeurs, qui excellent dans l'art des impressions à plusieurs tons ou en couleurs. La xylographie japonaise a été très féconde. On a pu, avec les livres illustrés ou les suites de gravures sans texte désignées comme albums, former des bibliothèques de plusieurs centaines d'ouvrages, les plus

variés par le style, le genre des illustrations, la nature des sujets, la plupart pleins de verve, de gaieté et d'humour. Cependant la gloire de la gravure japonaise a été de faire connaître Hokousaï, l'artiste le mieux doué, le plus puissant, le plus complet à tous égards de sa nation. Hokousaï a rempli la première moitié du XIX$^e$ siècle et, peu après sa mort, le Japon tout entier se métamorphosait sous l'influence des changements, dus à l'arrivée des Européens. L'œuvre d'Hokousaï sert ainsi de couronnement à l'ancien art japonais et en donne l'expression suprême définitive.

Un art donné est l'image d'un peuple. Et précisément parce que l'art japonais s'est développé dans un milieu fermé, en s'imprégnant de plus en plus du sentiment et des goûts nationaux, nous ne pouvons y

trouver que ce que le génie japonais possède et contient. Or quand on considère les parties élevées de son développement et de sa civilisation, on s'aperçoit que tout un ordre de choses a manqué au Japon. Il n'a point connu les grands systèmes métaphysiques ou philosophiques, les compositions idéalisées de la poésie épique, les longs ouvrages en prose ou en vers, systématiquement liés dans leurs parties pour former un ensemble logique. Ce qui correspond dans l'art à ces manifestations de la pensée et de l'imagination, lui fait également défaut. Il n'a cultivé ni la grande architecture de monuments en pierre, ni la sculpture reproduisant le corps humain dans l'ampleur de sa force et de sa beauté, ni la peinture représentant les grandes scènes compliquées de la vie réelle ou de la fable. L'art japonais ne s'est donc point élevé à

la hauteur atteinte par l'art européen, mais cette infériorité relative ne l'empêche pas d'être en soi un tout harmonieux et complet, et quelques-unes des parties où il a excellé l'emportent sur les parties analogues de l'art européen.

Si l'art japonais est resté inférieur du côté de la force équilibrée et de la pensée réfléchie, par contre il triomphe dans la représentation des aspects fugitifs de la nature, dans le rendu du mouvement des êtres et des choses. D'un coup d'œil rapide l'artiste japonais saisit les attitudes les plus fuyantes, gestes, poses et grimaces, de l'être humain; le vol des oiseaux et des insectes; le frémissement du léger bambou; l'agitation de la vague et des eaux en mouvement; l'aspect de la pluie ou de la neige qui tombe, du vent qui déchiquette le feuillage et balaie la campagne. Ne se servant

jamais, pour peindre ou dessiner, d'un instrument à pointe résistante, employant exclusivement le pinceau manié à main levée, l'artiste japonais, auquel nul retour sur la première touche n'est possible, fixe sa vision sur le papier de prime saut, avec une hardiesse, une légèreté, une sûreté, que les artistes européens les mieux doués, habitués à d'autres pratiques, ne sauraient atteindre. C'est à ce procédé, autant qu'aux particularités de leur goût, que les Japonais ont dû d'avoir été les premiers et les plus parfaits des Impressionnistes.

Vivant sous un ciel lumineux, dans une atmosphère d'une extraordinaire transparence, les Japonais semblent posséder une acuité et une délicatesse de vision supérieures à celles des Européens. Pour eux, promener l'œil sur de belles couleurs est une volupté. Aussi, dans leur art, l'éclat et

l'harmonie du coloris sont-ils, plus que dans tout autre, une condition essentielle de beauté. On peut même dire qu'ils ne sauraient envisager comme œuvre d'art un objet péchant par la couleur. De là vient que dans la coloration des choses qui prêtent le mieux aux effets de couleur, les étoffes, les broderies, la céramique, ils sont arrivés à des combinaisons de tons et à des raffinements de nuances tout à fait extraordinaires. De là vient que dans ces branches de l'art, où la matière semblait rebelle aux différenciations de coloris, comme le bronze, ils ont inventé des patines et des alliages variés, qui leur ont permis d'obtenir des fonds de toutes les nuances. Par la même cause, ils ont incrusté les objets en métal, comme les gardes de sabre ou leurs petits meubles et leur boîtes en laque, de toutes les matières susceptibles d'éclat :

l'argent, l'or, le corail, la nacre, l'ivoire.
Dès que l'art de l'impression s'est perfectionné au milieu d'eux, ils y ont introduit la couleur, en rehaussant, dans la plupart des livres, les traits en noir du dessin de tons variés, bistre, bleu, couleur chair, et, ne s'arrêtant qu'aux dernières limites que permettent les moyens matériels, ils sont arrivés à produire des gravures et des images coloriées d'un éclat et d'une hardiesse de tons que les Européens n'ont jamais pu égaler.

Les dessins d'ornementation, appliqués, dans les arts européens, sur les objets à décorer, y sont toujours mis d'une façon symétrique et régulière, par parties se répétant. Il semble que quelque chose de cet ordre logique, de cette conception de parfait balancement qui a conduit à trouver les ordres d'architecture, se soit fait sentir

jusque dans les moindres détails des arts européens. Mais les Japonais, qui n'ont connu rien de semblable, procèdent dans le décor d'une tout autre façon. On dirait au contraire que le balancement et la répétition symétrique leur répugnent et qu'ils les évitent le plus possible. Ils suivent leur caprice, s'abandonnent à la fantaisie, jetant de-ci de-là les motifs du décor, sans système apparent, mais avec un instinct secret des proportions qui fait que le résultat satisfait pleinement le goût. Le décor japonais doit à ces procédés un imprévu et une variété inimitables; et M. Gonse est parfaitement dans le vrai lorsqu'il dit que les Japonais sont les premiers décorateurs du monde.

1884.

# HOKOUSAÏ

## LES LIVRES JAPONAIS ILLUSTRÉS
## LES ALBUMS IMPRIMÉS

# HOKOUSAÏ

## LES LIVRES JAPONAIS ILLUSTRÉS
## LES ALBUMS IMPRIMÉS

---

Dans les arts du dessin et de la peinture, les Japonais, à l'origine, n'ont rien créé, rien inventé ; ils ont pris à la Chine, qui, à l'époque où ils débutaient, avait déjà porté sa civilisation au plus haut point de développement. Les procédés du métier et les moyens d'exécution des dessinateurs japonais, empruntés d'abord à la Chine,

sont uniformément restés les mêmes et n'ont jamais varié. Peintures et dessins sont exécutés par l'artiste au pinceau souple, manié à main levée; tout travail avec un instrument dur et résistant, pointe, plume ou crayon, est resté inconnu, et l'impression est exclusivement faite au moyen de blocs de bois, sur lesquels le dessin ou la page écrite a été coupé et taillé. C'est de cette technique particulière que les productions peintes ou dessinées des arts chinois et japonais tirent le caractère particulier, l'air de famille qu'on leur découvre, en ce qui regarde l'exécution.

Dans l'art, la Chine a donc été pour le Japon ce que la Grèce avait été pour Rome, le maître, le modèle qu'on se borne d'abord à imiter le mieux possible. Jamais, du reste, le Japon n'a méconnu l'étroite dépendance dans laquelle il se trouvait d'elle. Chez les

amateurs, les collectionneurs et les marchands de curiosités du Japon, ce sont les objets de Chine, bronzes, peintures, porcelaines, qui, avant l'ouverture du pays aux Européens, occupent la place d'honneur et tiennent le premier rang. Les livres, les peintures tirés de Chine ont toujours été communs au Japon. Les livres chinois en particulier y ont été vulgarisés par les réimpressions sans nombre qu'on en a faites. Avec le culte qu'ils ont pour ce qui vient de la Chine, les anciens dessinateurs du Japon s'appliquent donc simplement à reproduire des types chinois, des personnages légués par l'histoire ou la légende chinoise, ou lorsqu'il s'adonnent à rendre des types japonais, avec des costumes et des arrangements japonais, c'est en conservant les procédés et le style de l'art chinois. Si dans certaines écoles, chez certains artistes, on

sent une certaine manière d'être propre et originale qu'on peut appeler japonaise, le détachement des modèles chinois n'est cependant jamais complet. La période japonaise d'imitation et de dépendance va ainsi des origines, à la seconde moitié du xviii<sup>e</sup> siècle.

Cette première phase de l'art ne manque ni d'intérêt ni de mérite. C'est alors que les Japonais se sont approprié, pour en faire le fond organique de leur art, les procédés caractéristiques des anciennes écoles chinoises : par exemple, la façon souple et décorative de rendre le feuillage du bambou, les fleurs et les oiseaux; le dessin simplifié et par grands coups de pinceau des plis du costume; la manière de peindre le paysage comme vu de haut, avec cette perspective qui remonte les derniers plans au sommet du tableau et fait détacher les personnages

et les détails non sur le fond du ciel, mais sur le fond même du paysage. En ce qui concerne les livres, l'art de l'impression est resté longtemps au Japon quelque chose d'assez primitif. Il a fallu, pour les livres illustrés en particulier, qu'il se créât des graveurs à côté des dessinateurs et, en examinant une suite de vieux livres, on s'aperçoit que ce n'est qu'après de longs efforts que l'art de la gravure sur bois est parvenu à se perfectionner. Dans la première moitié du xviii$^e$ siècle[1], on peut dire que la gravure sur bois et l'impression sont enfin arrivées à leur plein développement et

1. De nouvelles études, faites sur des documents inconnus en Europe à l'époque où ce travail a été écrit, me feraient reporter aujourd'hui à un demi-siècle en arrière, c'est-à-dire à la seconde moitié du xvii$^e$ siècle, ce que je dis ici de la gravure japonaise. Les œuvres d'Hishiigawa Moronobou, gravées à la fin du xvii$^e$ siècle, sont dans leur simplicité le produit d'un art original déjà tout à fait sûr de lui-même.

qu'elles parviennent à reproduire, avec fidélité et énergie, les particularités du dessin de l'époque. Les illustrations des livres sont presque exclusivement imprimées en noir et en une seule teinte, noir foncé à toute encre. Or, comme alors les dessinateurs procèdent surtout par larges traits, à grands coups de pinceau, les graveurs ont une manière conforme de traits généralement forts et de grandes surfaces noires. En outre, ils ont déjà acquis ce savoir-faire, ce tour de main particulier dont hériteront leurs successeurs, qui leur permet de fixer sur le bloc de bois les linéaments et le gras du coup de pinceau, de telle sorte que le dessin imprimé laisse aussi bien voir la marque des poils du pinceau, que s'il eût été tracé directement sur la page par la main même de l'artiste.

Il existe un certain nombre de recueils

qui nous donnent la reproduction, par la gravure, des peintures des vieux maîtres chinois et japonais. Tels sont le *Wakan-mei-Gua-yen* en six volumes, qui date de 1751; le *Ychon-te-Kagami*, six volumes, 1751; le *Gua-shi-Kai-yo*, six volumes, 1754. On y voit arrivé à un point de perfection qui ne sera pas dépassé le rendu des fleurs, des oiseaux, des animaux et des bambous. On trouve, entre autres, dans le *Gua-shi-Kai-yo*, une page empruntée à l'ancienne école japonaise du xvii<sup>e</sup> siècle, à Korin : quatre oiseaux dormant sur une branche d'arbre, imprimés plein noir, dont la silhouette se détache devant une grande lune marquée, sur le fond blanc du papier, par un simple filet noir. C'est là un dessin d'une singulière invention dans sa simplicité, et peut-être le plus puissant de tous ceux du même genre, que nous ayons ja-

mais vû. Après les fleurs et les oiseaux viennent surtout les sujets empruntés à la légende bouddhique ou à l'histoire des hommes célèbres et des héros chinois. La reproduction de sujets japonais, par des artistes japonais est clairsemée, ce qui montre bien qu'à cette époque c'étaient les écoles et les maîtres chinois qui représentaient « le grand art ».

Cependant, dans des livres d'un autre ordre que ceux que nous venons de citer, nous trouvons des sujets empruntés à la vie commune ou à l'histoire du Japon, rendus d'une manière aussi dégagée de l'imitation chinoise que l'époque le comportait. L'*Imbut-su-Sogua,* par Kukan, en deux volumes, 1722, nous fait voir les Japonais de toutes les conditions et de tous les métiers. C'est le premier de ces livres, qui deviendront plus tard si communs au Japon, où

la vie populaire se trouve retracée dans toute sa vérité. Le *Yéhon-Yamato hiji,* par Nashikawa Sukenji, en dix volumes, est un recueil illustré de légendes, et les costumes des personnages, les arrangements et les détails des intérieurs sont empruntés à la vie réelle du Japon.

Particulièrement intéressant pour nous montrer le point où étaient parvenus au milieu du xviii° siècle les arts du dessin au Japon, est le *Jiki-shi-ho*[1], par Monkuni, imprimé en 1745. C'est un recueil en neuf volumes, de modèles et d'exemples, qui forme comme une petite encyclopédie de l'art du dessin, car il s'étend à toutes les branches de l'art. On y trouve des exemples de la manière de dessiner les fleurs, les oiseaux, les arbres, les paysages, les personnages isolés ou groupés et les scènes d'ensemble. L'influence chinoise est partout

visible et un grand nombre des sujets traités sont purement chinois, mais on voit cependant se dégager ces traits particuliers qui, plus tard, dans leur épanouissement, nous donneront la manière japonaise bien tranchée de la manière chinoise. L'auteur s'est représenté, au frontispice du livre, avec un parapluie qui le préserve de la pluie qui tombe, une lanterne à la main, sans doute par allusion au but de son livre, qui est de faire la lumière dans les arts du dessin ; il s'avance, de cet air narquois que savent si bien rendre les artistes japonais, vers une *tori* flanquée d'un grand pin contourné. C'est là une petite page absolument japonaise, qui pourrait avoir été dessinée cinquante ans plus tard, en pleine époque d'Hokousaï. A la fin du livre sont donnés ces trente-six poètes des deux sexes, si familiers aux japonisants, et déjà le traitement

des costumes, surtout de ceux des dames de qualité noyées dans l'entassement de leurs longues jupes et de leurs amples draperies, se trouve fixé tel que, sauf variantes, on le retrouvera par la suite du temps.

Dans la seconde moitié du xviii⁰ siècle, à côté des artistes qui s'immobilisent dans la tradition chinoise et suivent leurs devanciers, d'autres arrivent enfin à développer un art japonais réellement national. Si l'on veut établir, par un fait saillant, le moment où il s'épanouit dans la gravure, il faut choisir pour repère l'apparition des impressions en couleurs ou à surfaces teintées. Ces impressions, dans lesquelles les Japonais ont réalisé des merveilles de coloris, forment en effet un des côtés les plus intéressants de leur art. Or, c'est à la fin du xviii⁰ siècle qu'elles apparaissent. Ce n'est pas qu'antérieurement elles fussent restées absolument

inconnues; on en trouve au contraire certains exemples et même fort anciens, mais ils sont rares et dénotent un art resté incertain, et variable dans ses procédés.

Ce qui survient à la fin du xviiie siècle, comme une nouveauté, ce sont ces impressions où les contours des figures et des détails sont d'abord imprimés en noir, puis les intervalles teints en couleurs, par l'application de planches coloriées. Ce genre de travail se montre rapidement si parfait, que l'on ne peut admettre qu'il soit le développement des essais grossiers antérieurs, et c'est aux Chinois qu'à un moment donné, les artistes japonais ont dû l'emprunter tout d'une pièce. Les Chinois, en effet, l'avaient depuis longtemps porté à sa perfection. Les exemples en sont toutefois des plus rares, soit que les artistes chinois en aient peu produit, soit que les monuments aient péri. Je

n'en ai rencontré dans aucune collection publique, et les seuls spécimens que je connaisse sont entre mes mains. L'un est une grande planche représentant un vase cloisonné, formé d'un éléphant, d'où sort un bouquet de fleurs. Le dessin est d'un magnifique style, le tirage excellent ; le tout indique un art absolument développé. On peut fixer, pour l'âge du dessin, une époque intermédiaire entre les Mings et Kien-Long. L'autre spécimen consiste en deux femmes chinoises, imprimées en couleurs et qui, moins anciennes que le vase de fleurs, pourraient être des commencements de Kien-Long. On se convainc, à la vue de ces gravures, que c'est bien en empruntant les procédés et la pratique de l'art aux Chinois, que les Japonais sont tout à coup arrivés à produire les gravures en couleurs que nous connaissons. Seulement, au moment de

cet emprunt, leur art développait de tous côtés ses caractères originaux ; aussi ont-ils su bien vite émanciper leur gravure en couleurs du style chinois, pour en faire un emploi absolument original.

Les premiers exemples de ce qu'on peut appeler le nouveau style des impressions en couleurs se rencontrent vers 1765. En 1774, Toyo-Fouza fait paraître un volume de compositions variées, scènes d'ensemble, personnages, oiseaux, fleurs et fruits, où les linéaments et les contours imprimés en noir sont relevés en partie par des couleurs, mais surtout par ces tons teintés, appliqués sur de grandes surfaces, qui remplacent les ombres et donnent la perspective et les plans. C'est le premier livre que je connaisse, où ce procédé d'impression, qui va devenir si commun, soit appliqué d'une façon suivie et satisfaisante. De la même époque, 1775,

il existe au British Museum un livre des Cent poètes de Yosuke te Harouakira qui, avec Otomaro, est le grand artiste des impressions en couleurs de la fin du XVIII$^e$ siècle. Le dessin des personnages est d'une grande élégance et l'impression se compose presque exclusivement d'un ton rouge. Du même artiste, ou d'élèves et d'imitateurs, sont des livres divers, dont le fond du coloris est encore le rouge. Le rouge dominant marque ainsi comme une période de début des impressions en couleurs. On a d'Otomaro, vers 1800, de grandes planches de femmes d'un dessin élancé et d'une extrême élégance ; le ton rouge n'y domine plus exclusivement, et le coloris se compose enfin de couleurs variées pour chaque composition. Dès lors l'art des impressions en couleurs peut être considéré comme pleinement développé et, avec les

élèves et les successeurs immédiats d'Otomaro, commence la reproduction des scènes de théâtre et des représentations d'acteurs. Or, ce dernier genre est absolument original et propre au Japon, car rien de semblable n'a été produit en Chine.

Cependant avec les impressions en couleurs à tons multiples, nous entrons dans le xixe siècle et rencontrons alors un homme qui, pour nous Européens, domine tous les artistes de sa nation. J'ai nommé Hokousaï.

Pour juger Hokousaï comme artiste, nous avons ses œuvres aujourd'hui nombreuses en Europe, mais si nous cherchons à connaître l'homme lui-même, et voulons arriver à une biographie, nous ne trouvons que de très maigres documents. Et nous ne pouvons guère attendre du Japon de renseignements complémentaires, car Hokousaï ne paraît pas avoir suffisamment intéressé ses

contemporains pour qu'ils prissent souci de recueillir les détails de sa vie. Tout ce qu'on peut à peu près savoir sur lui, a été recueilli par deux Européens, M. Frederick Dickins et le docteur Anderson. M. Dickins est une vieille connaissance. En allant au Japon en 1871, M. Cernuschi et moi, nous eûmes le plaisir de l'avoir pour compagnon de voyage, dans la traversée de San-Francisco à Yokohama, et nous puisâmes dans sa conversation nos premiers renseignements sur le pays. M. Dickins a résidé de nombreuses années au Japon; c'est un lettré qui sait un grand nombre de langues, parmi lesquelles le japonais. On lui doit plusieurs traductions d'ouvrages japonais et, entre autres, *The Fugaku Hyakukeï or Hundred views of Fuji*[1], dans laquelle il nous a donné une notice biographique sur Hokousaï. Le docteur

---

1. Londres, B. F. Batsford, 1880.

Anderson a également résidé plusieurs années au Japon, attaché comme professeur au collège médical de Yedo. Collectionneur passionné, il a réuni une bibliothèque de livres illustrés et une collection de kakémonos, contenant des spécimens de toutes les écoles de peinture chinoises et japonaises. Ces trésors viennent d'être acquis par le British Museum. En même temps qu'il collectionnait, le docteur Anderson prenait des notes, recueillait des renseignements, se faisait faire des traductions et il travaillait à un ouvrage d'ensemble sur les écoles de peinture chinoises et japonaises. M. Anderson a bien voulu me communiquer les détails qu'il a recueillis sur Hokousaï, et c'est au manuscrit que je tiens de lui, ainsi qu'à la notice imprimée de M. Dickins, que sont empruntés les renseignements biographiques qui suivent.

Hokousaï est né en 1760, dans le Hondjo, un paisible quartier de Yedo, plein de jardins, où je me souviens de m'être promené au milieu des camélias en fleur; son père, Nakasima Hijé, était un faiseur de miroirs en métal. Hokousaï eut pour maître Shiun-Sho-Katsukawa, un artiste célèbre de la fin du xviii$^e$ siècle. Il ne paraît pas avoir acquis une grande réputation, pendant les quarante ou cinquante premières années de sa vie, mais vers 1810 il ouvre une école, appropriée à ce que nous appellerions les arts industriels, et attire de nombreux élèves. C'est pour les fournir de modèles et leur donner comme un compendium des choses à dessiner qu'en 1810 il publie le premier volume de sa *Mangoua*. A partir de l'apparition de la *Mangoua*, Hokousaï voit sa position de chef d'école reconnue, parmi ces artistes industriels, ces gens de théâtre et

ces lettrés qui, fatigués des répétitions du style chinois, étaient capables de goûter un style nouveau. Il s'était établi à Katsushika, un quartier de Yedo où il paraît avoir passé la meilleure partie de sa vie, et son école est en conséquence désignée, par les écrivains japonais, comme l'école de Katsushika. Nous savons, par un de ses recueils illustrés, qui est une série de vues prises sur le Tokaïdo, qu'il est allé à Kioto, et il a même dû y faire un certain séjour. Il a du reste joui d'une robuste vieillesse, car la préface du *Mushashi-Abumi,* livre qui parut lorsqu'il avait quatre-vingts ans, nous apprend qu'il possédait toujours une vue parfaite et dessinait encore sans lunettes. Il mourut à Yedo, en 1849, âgé de quatre-vingt-neuf ans.

Hokousaï n'est pas un nom patronymique, c'est un surnom tel que celui de Gavarni. De son vrai nom, dans sa jeunesse,

l'artiste s'est d'abord appelé Hachiyemon Miurayo. Puis, avant d'adopter le surnom d'Hokousaï, il prit successivement ceux de Sori, Saïto et Tameichi. Hokousaï est le nom qu'il a porté le plus longtemps, qui se trouve sur la plus grande partie de ses ouvrages et qu'on a choisi, à juste titre, au Japon et en Europe, pour le désigner définitivement. Cependant, dans sa vieillesse, il a délaissé ce nom d'Hokousaï et modifié encore sa signature, en prenant un dernier surnom, celui de Wi-itsu.

On comprend quelle source d'embarras, pour ceux qui cherchent à grouper les œuvres d'un artiste, est un aussi fréquent changement de nom, accompagné de changements de signature. Ce qui ajoute encore aux difficultés, c'est qu'un grand nombre de ses élèves ont adopté une partie de son nom, sans doute comme titre d'honneur,

pour se désigner eux-mêmes et signer leurs œuvres. Hokousaï est un composé chinois, qu'on peut traduire par « atelier du Nord » et où il faut voir une allusion au quartier de Katsushika, au nord de Yedo, que l'artiste habitait. Hokousaï se figure à l'aide de deux caractères chinois, et, pour lui conserver sa réelle physionomie, il faudrait l'écrire en deux parties, *Hokou-saï,* en séparant les parties, pour les faire correspondre aux caractères. Un grand nombre des élèves d'Hokousaï ont pris, pour se composer à leur tour des noms, le premier caractère *Hokou* du nom de leur maître, en substituant au second, le *saï,* des syllabes et des caractères autres ; c'est de cette façon qu'on a eu les Hokoukei, les Hokoumei, les Hokoujiu, etc., etc. Les divers noms pris et laissés par Hokousaï et les différentes manières de les écrire, ont fait tomber les japo-

nisants dans toutes sortes de méprises. C'est ainsi que M. Dickins, ignorant que l'artiste eût adopté un dernier surnom dans sa vieillesse, traduit « sen Hokousaï », qu'il trouve dans une préface de 1834, par « the late Hokousaï », le défunt Hokousaï, et le fait en conséquence mourir à soixante-quatorze ans. Or il existe un grand nombre d'œuvres de lui postérieures à la date où M. Dickins le déclare mort. « Sen Hokousaï », comme l'a expliqué M. Anderson, ne veut donc point dire le défunt Hokousaï, mais bien celui qui était dernièrement Hokousaï, c'est-à-dire celui qui s'appelait Hokousaï et qui, ayant changé de nom, s'appelle maintenant Wi-itsu. L'appropriation que plusieurs de ses élèves ont faite du premier caractère de son nom, Hokou, a été aussi longtemps une source de grande confusion. M. Gonse, en comparant un grand nombre de traductions

de signatures, a fini par préciser les caractères qui appartiennent au maître et ceux qui servent au contraire à désigner les élèves.

Hokousaï a beaucoup produit. Ses principales publications appartiennent à son âge mûr ou à sa vieillesse. Il avait cinquante ans lorsqu'en 1810 il fit paraître le premier volume de sa *Mangoua,* le livre qui devait surtout le rendre célèbre. L'idée que le mot *Mangoua* exprime en japonais peut se rendre en français, par rapides esquisses ou croquis de premier jet. Le premier volume de la *Mangoua* nous offre d'abord les personnages augustes de la légende bouddhique, puis le noble monde des guerriers et des héros chinois ; les Japonais suivent : moines, daïmios, hommes et femmes de toute condition, ouvriers et artisans, figurés à leurs métiers ou vaquant à leurs travaux.

Passant des humains aux bêtes, l'artiste nous montre les quadrupèdes, puis les oiseaux, les poissons, les mollusques; enfin arrivent les plantes, les fleurs, et, tout à fait en dernier, les choses inanimées, bateaux, maisons, palissades et haies de jardins, terres et rochers. C'est-à-dire que, dans le premier volume de la *Mangoua*, on a un résumé du monde visible japonais. Les personnages et les objets figurés n'ont que trois ou quatre centimètres et sont jetés, comme pêle-mêle, du haut en bas des pages, sans terrain pour les porter, sans fond pour les repousser, mais ils sont si bien dans la pose qui leur convient, ayant chacun le mouvement et la caractéristique de son rang et de son état, qu'on peut réellement dire qu'on les voit remuer et qu'on les sent vivre. Dans ce premier volume de la *Mangoua*, se révèlent aussi ce comique, cet humour, ce

sentiment du grotesque et du bouffon, qui sont des traits essentiellement japonais, et dont Hokousaï était tellement possédé qu'il en a empreint toute son œuvre. Ce volume, contenant l'esquisse de toutes les choses visibles au Japon, formait un ensemble complet qui eût pu, au besoin, se passer de suite, mais Hokousaï, encouragé sans doute par le succès, a fait paraître, à des intervalles différents, de 1810 à 1840, treize autres volumes sous ce titre commun de *Mangoua*. La *Mangoua* se compose donc de quatorze volumes. C'est indûment que le titre a été étendu à un quinzième, qui n'est qu'une réunion de dessins du maître, groupés d'une manière arbitraire par les éditeurs. Dans les différents volumes de la *Mangoua*, Hokousaï, outre qu'il a repris, avec variante, les thèmes traités dans le premier, a introduit nombre de sujets nouveaux, pris à la

légende, à l'histoire ou empruntés à toutes les parties du monde visible. Il a aussi, sans abandonner complètement le genre des rapides esquisses, agrandi sa manière et donné, comme, par exemple, dans le neuvième volume, des dessins d'ensemble qui peuvent compter parmi ses plus saisissantes compositions.

Hokousaï, indépendamment de la *Mangoua*, a fait paraître un grand nombre de suites de dessins et de compositions reliées en albums sans texte. Il a aussi orné d'illustrations un certain nombre de livres, particulièrement de romans. On lui doit encore une foule de petites compositions en couleurs, figures ou scènes détachées, faites en partie pour sa part de contribution comme sociétaire de certaines réunions ou groupes d'artistes, dont les membres faisaient de temps en temps des dessins qu'ils se distri-

buaient entre eux. On connaît aussi de lui des affiches, des prospectus illustrés. Son œuvre est donc très considérable. C'est cependant entièrement un œuvre imprimé, relié en livres ou en albums, et par conséquent un œuvre de bibliothèque. Hokousaï paraît n'avoir travaillé que pour le graveur sur bois. L'artiste japonais qui dessine dans ce but trace, son dessin sur du papier excessivement mince, qui est appliqué au bloc de bois à couper et, dans l'acte de la gravure, détruit sans retour. C'est ce qui explique comment les dessins originaux d'Hokousaï sont à peu près introuvables. Ils ont péri sous les instruments du graveur.

Les sujets traités par Hokousaï sont des plus variés et s'étendent à presque tous les genres que la gravure sur bois a cultivés au Japon. Si cependant on veut les classer, on peut les diviser en trois groupes : 1° les

publications s'attachant surtout à rendre la vie familière et les scènes populaires, dont la principale, après la *Mangoua,* est le *Gua-shiki,* formé d'abord, dans la première édition, en 1820, d'un volume, étendu plus tard à trois volumes; 2° les dessins illustrant le texte de romans ou de livres, tels que *Biographie du Bouddha,* les *Devoirs des enfants envers leurs parents,* de Confucius, le *Yehon Saïouki* ou *Voyage fantastique en Occident,* en quarante volumes, ou bien, des séries de dessins de scènes historiques ou légendaires sans texte, telles que le *Yehon-Suikoden,* ou *Histoire des cent héros chinois,* 1829; le *Yehon-saki-gaki,* 1837; le *Mushashi-Abumi,* 1837. C'est dans les livres de ce genre qu'Hokousaï, n'ayant plus, comme dans la *Mangoua,* à représenter la vie réelle, a le plus demandé à son imagination, et, de réaliste qu'il était auparavant, est devenu

idéaliste. C'est peut-être parce qu'il ne touche plus terre et s'abandonne à toute sa fantaisie que, dans cette sorte d'œuvres, il nous paraît quelquefois moins saisissant et nous semble, de temps en temps, verser dans une exagération de pose et de mouvement qui frise le maniérisme; 3° les paysages. Cette division ne forme pas la partie la moins importante de l'œuvre du maître, par le nombre et l'importance des productions. Hokousaï a inséré de nombreux paysages dans sa *Mangoua,* dans les trois volumes du *Guashiki* et même dans ses recueils historiques, tels que le *Yehon-Suikoden.* Il a en outre publié sous le titre d'*Azuma Meisho* un panorama de la grande rivière de Yedo et une série de soixante grandes planches imprimées en couleur, vues de la campagne ou de la côte des environs de Yedo. Une des œuvres maîtresses de la fin de sa

vie est aussi une série de paysages, le *Fu-gaku-Hyakukeï,* ou les *Cent Vues du mont Fuji,* en trois volumes, 1834-1836.

La reproduction du Fujiyama est un thème inépuisable offert aux artistes japonais. Avant qu'Hokousaï n'eût donné les Cent Vues du volcan, l'artiste Toko en avait déjà dessiné les cent sections et, depuis, Hiroshigué l'a placé dans une foule de ses paysages. Il est impossible en effet de vivre à Yedo, de voyager ou de naviguer dans ses environs, sans être attiré par le Fujiyama. Un matin, sur le steamer qui nous amenait de San-Francisco, nous cherchions à percer le brouillard, qui nous dérobait la terre japonaise que nous savions proche. Tout à coup, par-dessus les nuages, la cime neigeuse du Fujiyama se dressa, en pleine lumière, teinte en rose par le soleil levant. Rien n'était visible du Japon que le grand cône, d'une

forme parfaite et géométrique. C'était une apparition féerique, et je compris alors instantanément, comment un tel objet était devenu, pour les artistes japonais, une mine d'inépuisables compositions. Dans Yedo, le Fujiyama apparaît sans cesse, au détour d'une rue, au passage d'un pont, au sortir d'un temple, et chaque fois le magnifique cône neigeux, dans son isolement et sa grandeur, vous arrache une exclamation d'admiration et de plaisir.

Hokousaï, dans ses *Cent Vues de Fuji,* a représenté le volcan sous tous les aspects imaginables : perdu dans les nuages, vu de la mer, par-dessus les rizières, à travers la pluie et le brouillard ; il ne s'est pas borné aux paysages purs, il l'a fait apparaître au milieu de toutes sortes de scènes familières. C'est ainsi que nous avons Fuji vu à travers les mailles du filet d'un pêcheur, Fuji vu de

la cour d'un fabricant de parapluies, Fuji vu par-dessus un pont. Fuji passe alors au second plan et ne s'aperçoit qu'au fond du tableau, tandis que le premier plan est donné à des scènes de genre, où l'artiste a su déployer tout son humour et toute sa fantaisie. Le *Fugaku-Hyakukeï*, mélange de paysages purs et de paysages avec scènes de genre, est ainsi devenu une de ses œuvres les plus saisissantes, une de celles qui mettent le mieux en relief les divers aspects de son talent.

Hokousaï est, à mes yeux, le plus grand artiste que le Japon ait produit. Il est du petit nombre de ces hommes qui ont la puissance de marquer à leur coin tout ce qu'ils touchent. On peut donc dire qu'il a su donner un caractère nouveau aux nombreux sujets qu'il a traités, qui sont dès lors demeurés avec une physionomie différente

de celle qu'ils avaient auparavant. Si nous voulons le mettre en balance avec les artistes européens, nous ne saurions le classer parmi les peintres, nous devons le considérer uniquement comme dessinateur et juger son œuvre par comparaison avec celui des maîtres qui ont laissé un œuvre dessiné ou gravé. Dans ces conditions, nous trouverons qu'il peut aller de pair avec n'importe quel Européen. Ses œuvres, pour me servir d'une expression d'atelier, *tiennent* à côté de celles des plus grands maîtres. Son dessin est large, nerveux, ferme et précis en même temps que souple. Jamais l'effort, la recherche pénible du contour et du trait n'y apparaissent. Sa main semble avoir été toujours prête à tracer, du premier jet, les lignes qui devaient donner forme et vie aux inventions de son inépuisable fantaisie. Il a le don si rare de mettre sur le papier des

personnages pleins de vie, avec lesquels on entre en communication et qui, à la longue, vous restent dans le souvenir, aussi réels que si on les eût connus vivants. Le peuple sorti de son pinceau est doué d'un inépuisable humour ; le comique et la gaieté, ces choses essentiellement japonaises, s'épanouissent et débordent en lui. Hokousaï a, comme paysagiste, la même supériorité que comme dessinateur de figures. Ses paysages, mélange d'observation réelle de la nature et de fantaisie, sont pleins de poésie, d'air et de profondeur.

Il ne faudrait point conclure cependant de tout ce qui précède qu'Hokousaï soit apparu au Japon comme un rénovateur, venant ouvrir des voies nouvelles et qu'il ait été salué de toutes parts comme un grand maître. Loin de là, il a dû travailler sans relâche pour vivre et s'ouvrir laborieusement

son chemin. Homme du peuple, au début sorte d'artiste industriel, s'adonnant à reproduire les types et les scènes de la vie populaire, il a occupé vis-à-vis des artistes, ses contemporains, cultivant « le grand art » de la tradition chinoise, une position inférieure, analogue à celle des Lenain à l'égard des Lebrun et des Mignard ou des Daumier et des Gavarni en face des lauréats de l'école de Rome. Si, à la fin de sa vie, il s'est trouvé avoir rallié de nombreux élèves, influencé un grand nombre d'artistes, conquis un cercle d'admirateurs, son action est cependant restée limitée à la sphère des gens du peuple et des bourgeois et ne s'est point étendue aux classes aristocratiques et au monde de la cour. C'est seulement depuis que le jugement des Européens l'a placé en tête des artistes de sa nation, que les Japonais ont universellement re-

connu en lui un de leurs grands hommes.

Keisaï-Kuwagata est le principal des émules d'Hokousaï, dans la représentation des types populaires et des scènes humoristiques. Dès 1808, il avait publié un volume plein de petits bonshommes, jetés rapidement sur le papier, et il n'est pas impossible qu'Hokousaï ait pris là l'idée de sa *Mangoua*. En 1809 et années suivantes, Keisaï fait paraître son *Rigaku guashiki* en trois volumes. Cette publication est le triomphe de l'impressionnisme. Les hommes, les animaux, les plantes figurés y sont réduits à la plus simple expression. On voit des groupes en mouvement, tels que bonzes en procession, soldats en marche, où chaque individu est représenté par un seul trait tortillé du pinceau. A première vue, pareil livre a quelque chose d'enfantin, mais les rares linéaments tracés sur le papier parviennent si bien à

rendre le mouvement propre et l'attitude caractéristique de chaque être, que, sous l'enfantillage apparent, on sent vite la main du maître et la difficulté vaincue. De la même époque, on a encore de Keisaï un album de poissons en couleurs, d'un beau dessin, et un autre de paysages et de vues, du style impressionniste, également en couleurs.

Si nous passons aux élèves d'Hokousaï, nous nous trouvons en face d'une véritable légion d'artistes. Le nombre des seuls Hokou, c'est-à-dire de ces élèves ayant emprunté, pour se désigner, le premier caractère du nom de leur maître, est considérable, probablement de dix ou douze. Parmi ceux-là, Hokoukei ou, par élision, Hokkei tient sans conteste le premier rang, tant par le talent que par le nombre et l'importance des œuvres. Hokkei, tout en suivant de très

près le style d'Hokousaï, a su dégager une physionomie individuelle. Moins nerveux et moins robuste que son maître, il a plus de grâce et de charme féminin. C'est vers 1840 qu'il paraît avoir le plus produit. A cette époque, l'art des impressions en couleurs était arrivé à toute sa perfection. Aussi les livres d'Hokkeï, imprimés en couleurs, et ses petites compositions sur feuilles détachées, ses *sourimonos,* destinées aux recueils d'artistes ou d'amis, sont-ils parmi les choses les plus délicates et les plus exquises que l'art de l'impression ait produites au Japon. On a d'Hokkeï, entre autres livres, un volume de scènes de genre, dans le style de la *Mangoua,* l'histoire des *Cent-huit Révoltés chinois,* en trois volumes, illustrés en couleurs, etc., etc.

Cet art des délicates impressions s'est maintenu au Japon à son apogée jusqu'à

ces derniers temps, et alors il s'est éteint brusquement et sans retour. D'une année aussi voisine que 1867, nous avons de Koua-Setsu un album de silhouettes, dans son genre un chef-d'œuvre. Les silhouettes imprimées plein noir, forment une série de portraits étonnamment vivants et qui, à en juger par le caractère tranché de chacun, ont dû être de la plus grande ressemblance. Elles sont relevées, sur chaque page, d'une bande d'arabesques et d'un en-tête imagé, imprimés en couleurs. Cet album aurait été composé par Koua-Setsu pour être distribué aux personnes dont il contient les portraits, la plupart poètes ou artistes, qui formaient une sorte de confrérie ou société d'amis.

Nous ne nous arrêterons pas sur les Hokoumei, les Hokkoun, les Hokouyeï, les Isaï et autres élèves d'Hokousaï, à qui

nous devons, soit des recueils imitant la *Mangoua,* soit des illustrations de romans ou d'histoires, et citerons seulement, en passant, quelques artistes qui, sans se rattacher aussi étroitement à Hokousaï que ses élèves directs, dépendent plus ou moins du mouvement qu'il a imprimé : Bumpo qui, dans sa *Kangua,* a représenté une foule de scènes humoristiques à l'état minuscule ; Bokousen qui, vers 1840, a publié un volume de personnages, dans les poses les plus grotesques et les plus bouffonnes ; Matsugawa-Hanzan qui a laissé un recueil de scènes variées du genre de la *Mangoua.*

Tous ces recueils de dessins sont généralement précédés d'une préface ; chaque volume de la *Mangoua* et du *Fugaku-Hyakukeï* a en particulier la sienne. Je m'étais souvent dit que si on en avait la traduction, on y trouverait sans doute d'intéressants

renseignements sur l'art et les artistes japonais. C'était un vain espoir que j'ai dû abandonner lorsque le docteur Anderson m'a eu communiqué les traductions qu'il s'était fait faire de près de quatre-vingts d'entre elles. On ne saurait rien imaginer de plus vide et de plus fastidieux. Les lettrés japonais ressemblent à leurs confrères d'Europe : la plupart n'ont aucune notion réelle sur les choses d'art et écrivent pour ne rien dire. J'en suis même arrivé à penser que ces introductions n'ont été mises en tête des volumes où elles se trouvent, que comme exemples de calligraphie. On sait, en effet, qu'au Japon une belle écriture est prisée à l'égal d'un beau dessin, et que les calligraphes prennent rang parmi les artistes. Il en est si bien ainsi, qu'à la fin d'une préface, après le nom du lettré qui l'a composée, figure généralement celui du calligraphe qui

l'a tracée avec son pinceau sur le papier. Pour donner une idée du vide de ces préfaces, je transcris ici celle du troisième volume du *Fugaku-Hyakukeï* que j'emprunte au livre de M. Dickins : « Tandis que Kusho, dans ses Cent Vues de Fuji, ne vise qu'à donner les linéaments de la grande montagne, notre vénérable Hokousaï nous présente ici ses aspects pittoresques, et les pages qui suivent montrent avec quelle sûreté de touche, avec quel talent incomparable il a rendu les diverses faces de son sujet. Notre vénérable maître qui, si la renommée dit vrai, a dépassé sa quatre-vingt-dixième année, fait preuve de toute la vigueur de la jeunesse dans son ouvrage. En vérité, c'est sur cette fameuse montagne qu'il a cherché et rencontré l'élixir de longue vie. Lorsque ce troisième volume s'est trouvé prêt pour la publication, on m'a demandé d'y mettre

une préface, ce que j'ai fait volontiers Écrit par le vieux monsieur Ogasawara, habitant au pied de la montagne des Sept-Trésors. » On voit que le vieil Ogasawara ne s'est guère mis en frais pour composer son morceau, et qu'il serait aussi vain de chercher dans ses écrits et ceux de ses pareils des renseignements sur l'art japonais, que d'en demander, sur l'art français, aux préfaces des catalogues de vente ou aux feuilletons de certains de nos salonniers.

Hokousaï, Keisaï, leurs élèves et imitateurs nous ont fait parcourir les cinquante premières années de ce siècle ; mais, à côté d'eux, il s'est trouvé d'autres artistes, adonnés à un genre différent du leur, dont nous devons maintenant parler. Les livres dus aux artistes qui viennent de nous occuper, sont généralement de petit format, imprimés

au trait, en noir, dans les tout premiers tirages, et en couleurs ou avec une ou deux teintes, généralement le bistre ou le bleu pâle, dans les autres. Ce sont de véritables productions de librairie, et tous les exemplaires d'un volume donné sont semblables entre eux. Les ouvrages dus aux artistes dont nous allons maintenant parler sont d'un autre genre : ce sont des albums composés de grandes planches imprimées en couleurs vives, que les Japonais assemblent en ordre variable selon leur fantaisie. Les planches qui composent ces albums ont d'abord été tirées comme feuilles séparées, et elles appartiennent à ce qui, au Japon, était l'art de l'imagerie.

La production des grandes planches en couleurs a occupé de nombreux artistes, qui ont traité des sujets très variés. C'est ainsi que nous leur devons des femmes, des fleurs,

des oiseaux, des paysages, des guerriers, des batailles, des scènes de genre et d'intérieur. Les plus communs cependant sont les albums d'acteurs et de scènes de théâtre qui, rangés chronologiquement, forment une suite ininterrompue des commencements de ce siècle à nos jours. Toutes ces scènes de théâtre paraissent d'abord offrir quelque chose de bizarre et d'outré, qui peut donner à penser que les artistes, en les dessinant, se sont laissés aller à leurs caprices et abandonnés à l'exagération. Mais rien n'est moins vrai. Il en est du théâtre comme du paysage japonais, avec ses pins contournés, ses rizières et ses bambous : c'est un monde qui s'est développé tellement en dehors de nous, qu'il a pris une manière d'être absolument différente de tout ce que nous connaissons. Il faut donc se familiariser avec lui, par un certain commerce préli-

minaire, pour s'y habituer et le comprendre. Ces têtes, qui ont l'air dessinées d'une façon purement conventionnelle, sont bien la reproduction fidèle des physionomies d'acteurs qui *se font leurs têtes* sur les planches, en se rasant une partie du crâne, se posant une couche de fard sur le visage et se dessinant des traits. L'air hommasse qu'accusent les personnages en rôles de femmes, est bien l'apparence qu'ont sur la scène les acteurs qui tiennent ces rôles, qui sont des jeunes gens, puisque la femme au Japon n'est jamais admise sur les planches. La façon de renverser les mains, de se tordre le coin de la bouche, que nous voyons dans les images, fait réellement partie de la mimique des acteurs pour accentuer leur jeu. Ces grandes robes, somptueuses et éclatantes, sur lesquelles apparaissent, brodés en relief, des animaux, des arbres et

jusqu'à des paysages entiers, sont vraiment portées dans les pièces historiques.

Je conserve un vivant souvenir des représentations du théâtre japonais auxquelles j'ai assisté. Je passe sur les pièces historiques qui sont d'une interminable longueur et où les acteurs, vêtus précisément de leurs robes somptueuses, personnifiant des princes ou des héros, déclament et prennent des poses sur le devant de la scène, pendant que, sur un gradin plus élevé, un chœur psalmodie, en s'accompagnant sur le *shamicen*, la guitare japonaise. Ce genre de spectacle fatigue tout de suite l'Européen. C'est dans les pièces d'un train plus ordinaire, débarrassées des entraves du genre conventionnel héroïque, que j'ai vu les acteurs japonais, par le feu et la justesse de leur jeu, produire des effets capables de toucher tous les hommes, et

que je pouvais ressentir quoique je ne susse pas la langue. Je me rappelle surtout avoir assisté au théâtre de Kioto à un épisode tiré de l'histoire des quarante-sept Rhonins. Le principal des Rhonins, Yuranosuké, était représenté au sein de sa famille, en proie à la débauche et à l'ivresse, tombé dans l'abjection simulée qui doit donner le change à ses ennemis et lui permettre de mener à bien la conjuration qu'il médite pour venger son seigneur Yenia. C'était chose navrante que de voir le désespoir de la femme et de la famille, en présence de la dégradation réelle, à ce qu'elles croyaient, dans laquelle était tombé leur chef. Puis Yuranosuké, à la tête des Rhonins, est allé venger son maître en tuant l'auteur de sa mort, Moronaho. Il retournait alors chez lui, avec une partie des Rhonins. Mais au lieu de les faire tout sim-

plement rentrer par le derrière ou les côtés de la scène, on leur avait préparé un long passage en planches, du fond du théâtre à la scène, passant par-dessus le public, occupant ce qui, chez nous, serait le parterre et l'orchestre. Pareil arrangement est rendu facile par ce fait, que les spectateurs japonais accroupis sur des nattes et non assis sur des sièges, se trouvent placés très bas Yuranosuké et ses Rhonins rentraient donc, en traversant toute la salle. Leur passage, dans l'espace, au milieu du vide de la salle, dominant les spectateurs d'en bas, était d'un effet extraordinaire et saisissant. Le visage empreint des émotions du combat qu'ils viennent de soutenir, la tête ceinte de linges ensanglantés, les vêtements en lambeaux, leurs sabres dégouttant de sang, ils présentaient une image terrible et répandaient, parmi les spectateurs, l'admiration

et l'horreur. Puis venait l'entrevue de Yuranosuké avec sa famille et presque aussitôt une scène de désespoir, la dernière séparation; car Yuranosuké et les Rhonins, quoique ayant commis un acte héroïque que tout le monde admire, condamnés par les lois, doivent mourir et, pour se soustraire au supplice, vont aller commettre l'*harakiri*. Je n'ai jamais été plus profondément remué au théâtre que par cette représentation japonaise et, après plus de dix ans, j'en conserve les moindres détails présents à la mémoire.

Les premières gravures de scènes de théâtre, que nous connaissions, sont dues à Katsu-Kawa Shin-sho et apparaissent à la fin du xviii<sup>e</sup> siècle. Shin-sho a eu vite des imitateurs et des rivaux, dont les œuvres sont devenues rapidement nombreuses. Cependant c'est Toyokouni I<sup>er</sup>, de

tous les artistes du commencement de ce siècle, qui a le plus produit de scènes de théâtre. Je suis obligé de le désigner *premier* pour le distinguer d'un second Toyokouni, dont nous allons bientôt parler. Ses œuvres de début sont d'un dessin et d'un coloris relativement archaïques. Il a d'ailleurs modifié sa manière avec le temps et, dans ses dernières productions, se rattache, par les formes et le coloris, aux artistes plus jeunes. C'est l'acteur Koshiro, l'homme au grand nez, qui est célèbre, au commencement de ce siècle, sur la scène japonaise, aussi est-ce lui qui figure le plus fréquemment dans l'œuvre que nous a donnée Toyokouni Ier. Toyokouni a eu pour élève et ensuite pour principal émule Kounisada, dont les gravures sont constamment entremêlées aux siennes dans les albums.

De 1820 à 1830, tout un groupe d'élèves d'Hokousaï s'adonne à la production de nombreuses scènes d'acteurs qui, réunies en albums, composent une petite bibliothèque. Les plus marquants d'entre eux sont Hokkei qui, dans ce genre comme dans les autres, conserve sa supériorité, puis Hokouyei et Hokoujiou. Ce sont ces deux derniers auxquels on doit le plus grand nombre de feuilles, Hokkei n'en ayant que relativement peu produit. Je n'en connais aucune d'Hokousaï lui-même. A cette époque, Rikouan occupe le premier rang parmi les acteurs japonais, et c'est lui qui tient les grands rôles dans les gravures dues aux élèves d'Hokousaï. Rikouan a joui de son temps, au Japon, d'une grande réputation. Nous pouvons nous former par les albums une idée exacte de sa personne. C'était un homme aux formes corporelles

robustes et très développées pour un Japonais, avec une poitrine profonde, laissant deviner une voix puissante, et des traits accentués, propres à exprimer les grandes émotions. Son répertoire a dû être très considérable, à en juger par le nombre de scènes où on le voit représenté, et on ne peut manquer d'être frappé par le pathétique et la vérité de son jeu. Il a du reste porté bonheur aux artistes qui se sont occupés de lui, car, en reproduisant les scènes de son répertoire, ils ont atteint un degré de vie et de passion, qui place tout naturellement leurs gravures parmi les plus belles œuvres d'art du Japon.

Kounioshi et Toyokouni II sont les plus marquants des artistes venus après les Hokou dans la production des sujets empruntés au théâtre. Toyokouni II était non le fils, mais l'élève de Toyokouni I$^{er}$, et à

la mort de son maître, il en aurait pris le nom. Kounioshi, très fécond, a traité presque tous les genres que l'imagerie a cultivés au Japon, et illustré en outre un certain nombre de livres, surtout des romans. Son dessin est vigoureux. On lui doit des batailles et des séries de guerriers, particulièrement des quarante-sept Rhonins, pleines de hardiesse et de mouvement. Toyokouni, moins robuste que lui, a plus de charme et de grâce et, sauf les scènes de batailles et de guerriers, a traité à peu près les mêmes genres. Il excelle dans le groupement des personnages et dans l'arrangement pittoresque des accessoires. Kounioshi et Toyokouni II ont constamment travaillé ensemble et dessiné de concert diverses suites de planches. Dans la production des grandes feuilles coloriées, la gravure des planches en bois, puis l'im-

pression en couleurs jouent un rôle des plus importants, et à côté des artistes dessinateurs, qui seuls nous occupent ici, il avait nécessairement dû se former au Japon d'habiles graveurs en bois et de non moins habiles imprimeurs. Du reste, les livres illustrés et les planches coloriées portent généralement le nom ou le cachet du graveur en bois qui les a coupées, à côté du nom et du cachet de celui qui les a inventées et dessinées. En ce qui concerne le coloris proprement dit, au commencement de ce siècle, il consiste en tons pâles et comme atténués, mais à mesure que l'art se développe, il s'accentue de plus en plus. C'est dans les œuvres de Kounioshi et de Toyokouni II qu'il atteint enfin son maximum d'intensité et arrive à un éclat impossible à dépasser. Un des plus beaux albums dus à la collaboration de Kounioshi et de

Toyokouni II se compose de scènes de la vie familière ; les personnages assemblés en groupe, sont placés dans des intérieurs ou au milieu de bosquets. Chaque scène, de près de cinquante centimètres de largeur, est formée de la réunion de trois feuilles imprimées séparément en couleurs les plus vives. L'œil éprouve une volupté particulière, une sorte d'enivrement à se promener sur ces surfaces où les verts, les bleus, les rouges, aux tons les plus aigus, sont juxtaposés sans demi-teintes et sans transition, et cependant sans que l'ensemble manque jamais d'harmonie, sans qu'une note criarde ou un désaccord se fasse sentir.

Au premier rang des artistes adonnés à la production des grandes feuilles coloriées, il nous faut encore citer Takeoka qui a laissé un magnifique album : *les Fleurs et*

*les Oiseaux des quatre saisons;* enfin, Hiroshigué, un des plus grands dessinateurs du Japon, qui a surtout excellé dans le paysage. Hiroshigué a parcouru une longue carrière et son œuvre est considérable. Ses premiers paysages sont d'un faire large et simple, imprimés en tons foncés, où dominent les noirs et les bleus sombres. Il a souvent introduit des personnages, placé des scènes historiques dans ses vues, et retracé ce thème éternel de l'art japonais, l'Histoire des quarante-sept Rhonins. Vers la fin, il a modifié sa manière, en multipliant les détails et les accessoires dans ses paysages et en les imprimant en tons plus clairs. Hiroshigué et Toyokouni II ont fréquemment collaboré à la production de séries de planches, Hiroshigué dessinant les paysages, et Toyokouni les personnages qui s'y trouvaient placés.

On n'a guère de détails biographiques sur les artistes auxquels sont dues les images en couleurs. Ils faisaient partie de ces artistes-ouvriers sans histoire qui, au Japon, avant l'arrivée des Européens, travaillaient pour le plus mince salaire. Toyokouni II est mort vers 1860, et probablement qu'Hiroshigué est mort vers la même époque. Toyokouni et Hiroshigué ont été ainsi les derniers de ces dessinateurs qui avaient fait de l'imagerie quelque chose de puissant. Leur art s'est éteint avec eux.

Il faut ranger à part, parmi les livres illustrés, les *Meishos* qui attirent d'abord l'attention, dans une bibliothèque japonaise, par le nombre de leurs volumes. Les *Meishos,* sortes de guides, d'itinéraires, font connaître et décrivent ce qui peut exister d'intéressant dans une ville ou une contrée. Les

Japonais semblent avoir pris un plaisir particulier à composer et à lire les livres de ce genre, car ils les ont singulièrement multipliés. Kioto, Yédo et presque chaque province ont eu leur *Meisho,* formé de six, huit et jusqu'à vingt volumes. Les *Meishos* sont évidemment d'origine chinoise. Ils ont dû prendre naissance dans les monastères et se borner d'abord à faire connaître les bonzeries, temples et lieux de pèlerinage. Ils n'ont au reste jamais perdu le cachet de leur origine religieuse, car dans tous, même les plus récents, le fond des illustrations se compose de vues de temples, de chapelles bouddhiques et de lieux de dévotion. Ces vues ont un caractère uniforme et traditionnel. Dans le recueil d'exemples de dessin de Monkuni, le *Jiki-shiho,* publié en 1745, on les trouve déjà telles qu'elles seront, dans les derniers des *Meishos* publiés. Elles sont im-

primées en noir et consistent en un paysage boisé, où l'on voit des temples et des monastères. Leur seul mérite est de rendre l'aspect des lieux avec fidélité. Ce genre de paysage, essentiellement monotone, manque si complètement de charme pour nous, que jamais les livres où il entre ne seraient parvenus à nous intéresser, si les artistes japonais n'eussent intercalé, entre les vues de temples et de bonzeries, des scènes de mœurs qui, dans les derniers des *Meishos*, sont devenues très artistiques et relativement nombreuses.

Les plus intéressants des anciens *Meishos* sont le *Yamato Meisho* (7 volumes, 1792), illustré de scènes de genre d'un beau dessin; le *Myako-riusen Meisho* ou description des célèbres jardins de Myako (Kioto) (6 volumes, 1799). Myako est en effet entouré d'une ceinture de grands jardins, dépen-

dant de temples et de bonzeries qui forment le but de délicieuses excursions. Car il ne faut pas s'imaginer qu'au Japon le temple entraîne une idée de recueillement et d'austérité : les fêtes populaires se tiennent, au contraire, alentour et les jardins des temples de Myako, comme ceux de tous les autres, ont leurs environs peuplés de guinguettes et de cabarets. Le *Todo Meisho* (6 volumes, 1805) est la description de ce qui se voit en Chine, à Pékin. Les gravures en bois sont d'une exécution très fine. Le *Santaï Meisho* (5 volumes, 1799) est d'un ordre particulier. Il ne décrit aucun pays, mais bien les industries du Japon. Les vues de temples et de bonzeries y sont remplacées par des scènes animées, par des hommes occupés à toutes sortes de travaux, employés aux mines, aux carrières, à la chasse ou à la pêche.

Les principaux *Meishos* de style moderne sont le *Kuaraku Meisho* (8 volumes, 1816); le *Nikko sandzi Meisho* (5 volumes, 1837). C'est le seul qui contienne des compositions dues à Hokousaï, deux planches de paysages. L'*Owari Meisho* (8 volumes, 1844), avec ses illustrations humoristiques, est précieux pour nous, mais est encore dépassé en intérêt par le *Yédo Meishó* (20 volumes, 1837), le plus parfait des ouvrages de son genre. Les illustrations de ce dernier sont dues à la collaboration de plusieurs artistes ; Hasegawa Setsutan, un élève d'Hokousaï, a surtout dessiné les scènes à personnages, et Buitsu les paysages. Le style convenu et uniforme qu'ont conservé les vues de temples et de bonzeries, même dans les *Meishos* de date récente, se transforme dans le *Yédo Meisho,* et donne naissance à des paysages au vaste horizon, qui reproduisent les sites

remarquables des environs de Yédo. En outre, si les bonzeries et les chapelles sont encore nombreuses dans les vues, elles y tiennent cependant beaucoup moins de place. Hasegawa Setsutan nous promène à travers les rues de Yédo ; après avoir représenté les grands temples de Shiba, les murs et les portes du château des Taïkouns, les quais et les ponts sur les rivières, il descend aux choses intimes, à la montre des figures de cire et à l'étalage des pépiniéristes d'Asaksa, aux boutiques de marchands de jouets ou de débitants de poisson qui bordent le Tokaïdo. Toutes ces vues sont remplies d'une infinité de personnages. Les voilà, dans toute la vérité de leurs costumes et de leurs attitudes, les habitants de Yédo vaquant à leurs affaires, achetant dans les boutiques, mangeant et buvant dans les restaurants, se divertissant aux fêtes et aux

spectacles. Aussi bien, si vous voulez faire connaissance avec le vrai Japon, tel qu'il était avant l'arrivée des Européens, feuilletez le *Yédo Meisho*.

Les artistes dessinateurs qui viennent de nous occuper, employés par les libraires, ont tenu de leur temps au Japon une position considérée comme inférieure dans la hiérarchie de l'art. Au-dessus d'eux étaient les artistes de la tradition et du grand style. Ceux-là étaient les peintres illustrant les livres manuscrits de miniatures aux couleurs vives et aux tons laqués, peignant les kakémonos, qui sont les tableaux de la Chine et du Japon, et ces longs rouleaux, les makémonos, sur lesquels sont retracés les sujets les plus variés. C'étaient les œuvres de cette classe d'artistes qui étaient surtout prisées à la cour du Mikado ou du Taïkoun, et par les daïmios, les lettrés, les

gens riches, les moines des monastères qui avaient des prétentions au goût aristocratique. Car les Japonais des hautes classes savaient patronner l'art et les artistes et, à leur manière, s'intéressaient assez à la peinture pour s'y adonner personnellement. Dans les écoles traditionnelles de peinture continuant le style chinois ou le vieux style japonais, dont les plus célèbres étaient les écoles de Tosa et de Shidjio, il y avait, à ce qu'il paraît, nombre d'artistes appartenant aux grandes familles de daïmios.

Les hommes se ressemblant partout, on comprend que les artistes aristocrates aient considéré avec hauteur la classe de ces dessinateurs, hommes du peuple, à moitié ouvriers, à laquelle appartenait Hokousaï. Les artistes de race noble ne se fussent, du reste, jamais occupés, comme le faisaient les autres, des gens du commun pris sur le

vif, dans lesquels leur aristocratique clientèle, de même que Louis XIV dans *les Buveurs* de Téniers, n'eût probablement vu que des magots. Ils peignaient donc des sujets empruntés à la légende bouddhique ou aux fastes chinois et japonais, des fleurs et des oiseaux de style décoratif ; ils illustraient les romans que lisaient les belles dames, où ce n'étaient que princes courtisant des princesses, héros pourfendant des monstres et des géants.

Kikutshi Yosaï, peintre de l'école de Shidjio, était un samouraï appartenant à une famille des plus nobles du Japon. On a de lui des kakémonos et des esquisses contenues dans les albums. Son dessin est d'une grande élégance, formé de coups de pinceau, jetés avec hardiesse et légèreté. Il n'a traité que des sujets de grand style et ses personnages sont des héros, des sei-

gneurs et des grandes dames. Cependant, par exception aux habitudes des artistes de sa classe, il a travaillé pour le graveur en bois et illustré des livres, mais sans sortir de son genre habituel, car le principal livre qu'on lui doit, le *Yenken Koitsu* (20 volumes, 1850), est la réunion des héros et personnages illustres du Japon. Ce livre, d'un genre spécial, nous fait voir le monde aristocratique du Japon, tel qu'un aristocrate pouvait l'imaginer et le peindre. Yosaï idéalise évidemment ; mais qui l'en blâmerait, puisqu'il a la prétention de nous introduire auprès des héros et des grands seigneurs, et que les gens qu'il nous montre sont bien les plus fiers, les plus nobles d'allure, les plus élégants qui se puissent voir ? Chaque personnage est représenté à part, avec sa biographie en face de son image. Il y a aussi des femmes, non plus

des bourgeoises, des femmes du peuple ou des filles, comme dans nos grands albums en couleurs; mais de ces dames nobles ayant, suivant l'usage des personnes de leur rang, leur longue chevelure épandue sur les épaules et traînant jusqu'à terre. Yosaï, qu'on pourrait appeler le Van Dyck du Japon, est mort en 1878, à un âge très avancé, à quatre-vingt-dix ans, dit-on.

Les Européens sont entrés au Japon et l'art s'est métamorphosé ou évanoui devant eux. Les productions de l'ancien art japonais étaient dues à des artistes qui, contents d'une faible rétribution, travaillaient patiemment à parfaire quelques objets précieux; mais lorsque le Japon s'est ouvert, les conditions économiques du pays se sont modifiées, la vie est devenue chère, les artistes, comme tous les autres, ont voulu faire fortune et pour cela, devant satisfaire

aux énormes demandes de l'étranger, ils se sont livrés à la production hâtive d'objets moins fins, souvent de pacotille. Les Japonais ont eu vite appris dans quel sens il fallait modifier leurs formes et leur style, pour les adapter au goût de leurs nouveaux clients ; jusqu'alors, les choses d'art du Japon avaient été d'une grande simplicité, avec des décorations très sobres, jetées sur l'objet à décorer d'une façon irrégulière et fantaisiste ; au lieu de cela, nous avons vu des objets ayant pris des formes plus ou moins européennes, surchargés d'ornements symétriques et réguliers. Dans ces branches de la fabrication artistique telles que les laques, la céramique, les métaux ciselés, où certaines matières premières spéciales et des procédés industriels particuliers, contribuent pour une grande part à la beauté et au précieux des objets, les Ja-

ponais ont continué à produire des ouvrages qui, quoique d'un style détérioré, conservent encore du charme et peuvent offrir de l'intérêt. Où la chute est absolue, c'est dans le dessin et la peinture proprement dits ; car là, le mérite des œuvres est comme abstrait, dépendant surtout de la pureté du style et des formes. Or, les peintres et les dessinateurs japonais vivent actuellement dans un milieu où le mélange des anciennes choses du Japon avec celles importées du dehors, offre aux yeux la plus grande confusion ; ils ont vu et étudié les plâtres, dessins et photographies venus d'Europe, qui leur ont révélé des procédés, des formes, une perspective différents des leurs ; aussi les œuvres qu'ils s'essayent à produire aujourd'hui n'offrent-elles qu'une horrible combinaison de l'ancien style japonais abâtardi et du style européen mal compris. On

peut donc dire que ces arts japonais du dessin et de la peinture qui s'étaient développés avec des traits si originaux, dans un monde fermé, sont à jamais morts et disparus.

*Gazette des Beaux-Arts*, août et octobre 1882.

# JAMES WHISTLER

# JAMES WHISTLER

M. James Whistler, né à Baltimore, est Américain d'origine. Venu jeune avec sa famille en Europe, il a fait ses études d'artiste à Paris. En 1856, il fréquentait l'atelier de Gleyre. Sorti de l'atelier du maître et livré à lui-même, il envoie aux Salons de 1859 et de 1860 des toiles qui sont refusées par le jury. En 1863, le jury le repoussa de nouveau, cette fois avec une œuvre importante, *la Fille blanche,* qui, exposée au

Salon des refusés, fit sensation parmi les artistes. M. Whistler, dans l'intervalle, avait quitté Paris pour s'établir à Londres. Les tableaux qu'il fit recevoir aux expositions anglaises répandirent son nom, et lorsqu'en 1865 il envoya de nouveau au Salon parisien une œuvre importante, *la Princesse des pays de la porcelaine*, elle fut reçue sans difficulté et placée sur la cimaise. En 1867, il a exposé au Salon une de ses meilleures œuvres, une scène de famille, *Au piano*.

M. Whistler s'était adonné à l'eau-forte en même temps qu'à la peinture, et il n'a cessé de cultiver les deux arts simultanément. Ses premières eaux-fortes remontent à 1858. Ce sont des sujets français imprimés à Paris, chez Delatre, comprenant une suite de vues et d'études de figures. En Angleterre, il grave une série de sujets anglais, principalement de vues de la Tamise.

Aux vues et aux paysages, se sont entremêlés un grand nombre de portraits, tant français qu'anglais, à l'eau-forte et à la pointe sèche.

En 1874, M. Whistler a exposé à Londres deux toiles qui tiennent une place considérable dans son œuvre, le *Portrait de ma mère* et le *Portrait de Carlyle*. Il semble bien difficile de trouver dans le portrait des poses et un arrangement absolument nouveaux, cependant c'est à quoi M. Whistler est parvenu. Il a peint ses modèles de profil et assis. Sa mère, les pieds posés sur un tabouret, les mains croisées sur les genoux, vit, sur la toile, d'une vie intense. Carlyle est posé presque de même, seulement la figure est un peu retournée, tandis qu'un manteau, négligemment jeté sur les genoux, drape la partie inférieure du corps.

Faisons maintenant connaître les traits

particuliers qui distinguent la peinture de M. Whistler et constituent sa grande originalité.

Lorsqu'en 1863 le tableau appelé *la Fille blanche* fut exposé aux Refusés, les artistes avaient été frappés de sa gamme de coloration; la femme blanche, en pied, se détachait sur un rideau blanc, recouvrant tout le fond de la toile. C'était là l'œuvre d'un homme né peintre, doué d'une vision absolument propre. Dans le tableau, il y avait donc une figure comme sujet et, en même temps, une combinaison de tons blancs qu'on eût pu appeler un arrangement en blanc. Cela n'était pas dit, aucun sous-titre ou désignation spéciale n'appelait encore l'attention sur la combinaison du coloris. Mais à mesure que l'artiste peint, la réflexion et le jugement sur son œuvre se développent, et comme des combinaisons

de tons analogues à celles qui se trouvaient dans *la Fille blanche* se reproduisent dans ses tableaux, il va ajouter un sous-titre servant à les désigner. Ainsi il dit : *Portrait de ma mère.* — *Arrangement en noir et en gris.* — *Portrait de Carlyle.* — *Arrangement en noir et en gris.* En effet, dans ces deux tableaux, personnages et fonds sont peints dans une gamme combinée de noirs et de gris.

Tant que M. Whistler peint de grandes figures, il est bien difficile que les personnages s'effacent devant la combinaison des couleurs et que le titre des œuvres ne dérive pas d'eux. Mais le voici peignant une décoration où il n'y a plus de figures humaines, où il n'entre comme motif que le plumage irisé d'un oiseau, le paon; alors la combinaison des tons donne le titre à l'œuvre, en passant en tête et en faisant descendre le

motif au second rang. M. Whistler désigne son œuvre :

## HARMONIE EN BLEU ET EN OR

*La Chambre du Paon.*

Puis il ajoute comme explication : « Le paon sert de moyen pour effectuer l'arrangement de couleurs recherché. »

Cette chambre du paon (*Peacock room*) se trouve à Londres dans Prince's gate. C'est la salle à manger d'un hôtel habité par M. Leyland. La décoration qui couvre le plafond et les parois de l'appartement se compose de deux motifs, l'un emprunté aux plumes de la queue du paon, l'autre à celles plus fines et différemment irisées de la gorge. Les deux motifs sont combinés et alternés pour donner de la variété au dessin, et en même temps, pour mettre dans

le coloris la variété qui est dans le dessin, les motifs sont tantôt peints en or sur fond bleu, tantôt en bleu sur fond or. A l'une des extrémités de la salle, l'artiste, sur le mur fond bleu, a peint en or deux grands paons qui ont l'air de se défier et de s'exciter au combat ; sur la boiserie des volets fermés il en a, comme balance et opposition, peint une série en bleu sur fond or. Cette décoration tout entière bleue et or, d'une élégance et d'une originalité singulières, est une volupté pour les yeux.

M. Whistler a donc été conduit, par l'importance qu'il attache aux combinaisons de coloris, à donner l'arrangement particulier des couleurs pour titre principal à certaines de ses œuvres, en mettant le sujet en sous-titre. Il est allé plus loin encore. Il en est venu à supprimer absolument toute espèce de titre, autre que celui tiré de

l'arrangement des couleurs. En 1874, il a fait à Londres, dans Pall-Mall, une exposition d'un choix de ses œuvres peintes et gravées. Certains tableaux, dans le catalogue, se trouvent simplement désignés : « Harmonie en gris et en couleur pêche. — Symphonie en bleu et en rose. — Variations en bleu et en vert. » Quoi qu'il en soit, ces tableaux renferment encore des personnages ou sont des marines, des paysages éclairés par la lumière du jour, et l'œil s'arrête sur des formes sensibles et perçoit facilement autre chose qu'un arrangement de tons. Aussi, pour saisir M. Whistler à l'extrême point qu'il devait parcourir, faut-il prendre ce qu'il appelle ses « nocturnes ». Il en a fait un grand nombre : « Nocturne en noir et en or. — Nocturne en bleu et en or. — Nocturne en argent et en bleu. » Répétant les mêmes effets avec variantes,

il en est venu à peindre plusieurs nocturnes d'une même combinaison de couleurs et, pour les distinguer les uns des autres, à les désigner simplement par des numéros, disant.: « Nocturne en bleu et en or, n° 1. — Nocturne en bleu et en or, n° 2. »

Les nocturnes de M. Whistler, comme le nom l'indique, sont des effets de nuit. Prenons le plus clair, celui en bleu et argent, plaçons-nous à dix pas et regardons-le attentivement. L'impression que l'artiste veut fixer sur la toile est celle du clair de lune par une belle nuit. Il a choisi, comme sujet, une rivière avec ses bords, parce qu'après tout il lui faut bien un motif pour porter la couleur; mais le motif n'existe pas pour lui-même, il n'a en soi aucune importance, aussi les bords de la rivière se distinguent-ils à peine, enveloppés qu'ils sont dans l'effet de nuit qui est le tableau,

et ce qui est appelé à communiquer aux yeux l'effet que le peintre veut rendre, ce ne sont ni des lignes ni des contours, mais la gamme générale de tons bleus argentés qui, avec des inflexions de clair et d'ombre, couvre toute la toile. En somme, dans ce nocturne, il n'y a que deux choses sans contours et sans formes arrêtées, mais fort saisissables cependant, et arrivant à produire une impression puissante, de l'air et une gamme de tons délicate et vibrante.

M. Whistler, en tirant les dernières conséquences de la combinaison harmonique de couleurs qui était apparue instinctivement dans ses premières œuvres, est donc parvenu, avec ses nocturnes, à l'extrême limite de la peinture formulée. Un pas de plus, il n'y aurait sur la toile qu'une tache uniforme, incapable de rien dire à l'œil et à l'esprit. Les nocturnes de M. Whis-

tler font penser à ces morceaux de la musique wagnérienne où le son harmonique, séparé de tout dessin mélodique et de toute cadence accentuée, reste une sorte d'abstraction et ne donne qu'une impression musicale indéfinie.

En 1878, M. Whistler envoya à l'Exposition de la Grosvenor Gallery une série de nocturnes, désignés simplement par leur combinaison chromatique. On peut s'imaginer l'ahurissement du public qui, habitué à chercher dans le catalogue l'explication de scènes à regarder le nez sur le tableau, se trouvait devant des gammes de couleurs, demandant à être vues à distance et ne prétendant donner qu'une impression générale de la transparence et de la poésie de la nuit. Les critiques se déchaînèrent. M. Ruskin tint la tête. Il ne se borna pas à bafouer la peinture, il lança au peintre une

bordée d'insultes. M. Whistler crut y voir ce que la loi anglaise qualifie de « libelle », et il appela M. Ruskin devant les tribunaux. Le procès Whistler *versus* Ruskin devint une cause célèbre dont tout Londres s'occupa. Les incidents de l'audience furent d'un haut comique. Le juge, les avocats et les témoins, transformés en esthéticiens, s'étendirent à l'aveugle sur l'art et la peinture. Les jurés, qui n'avaient peut-être jamais vu un tableau de leur vie, furent conduits devant un Titien, et l'on prétendit *hic et nunc* façonner leur goût, pour leur permettre de se prononcer avec connaissance sur les nocturnes de M. Whistler. Ils se tirèrent du reste d'affaire en gens d'esprit. Ils reconnurent M. Ruskin coupable de libelle, mais ne le condamnèrent qu'à un liard, *one farthing,* de dommages, ce qui voulait clairement dire aux peintres

et aux critiques de laver désormais leur linge en famille.

M. Whistler, après ce procès, s'est remis à travailler et il vient de rapporter à Londres une série de vues de Venise à l'eau-forte et au pastel. Ses eaux-fortes sont essentiellement des eaux-fortes de peintre. Elles ont cette liberté d'allures, cet imprévu, qu'on ne trouve que dans les productions des artistes, maniant avec une égale aisance la pointe et le pinceau, et usant indifféremment de tous les procédés pour rendre leur vision. Le trait, dans les œuvres gravées de M. Whistler, est souple et léger; les personnages sont vivants et saisissants, le paysage est plein d'air et de profondeur.

Les vues que M. Whistler a rapportées de Venise dépassent peut-être ses œuvres antérieures en souplesse de main et en sentiment intime de la nature. J'en choisis

une, celle qui nous donne une vue générale de Venise. Un petit nombre de traits horizontaux figurent de l'eau et servent à rejeter, dans un immense lointain, le rivage, la ville et ses monuments, simplement marqués, au milieu du papier, par quelques lignes dentelées. Jamais on ne s'est essayé à tant rendre avec si peu de travail apparent et des moyens si simples. Mais comme cette eau-forte reproduit l'impression qu'on se rappelle avoir soi-même éprouvée à l'aspect de Venise ! Comme c'est bien là une ville à fleur d'eau qui, de loin, semble une apparition prête à rentrer sous la mer ! Les pastels, qui accompagnent les eaux-fortes, donnent à l'œil la gamme de couleurs qui manque aux œuvres gravées ; autant le trait était délicat et vrai tout à l'heure, autant le ton et le coloris le sont à présent.

*Gazette des Beaux-Arts*, avril 1881.

# SIR JOSHUA REYNOLDS

ET GAINSBOROUGH

# SIR JOSHUA REYNOLDS

## ET GAINSBOROUGH

---

La Royal Academy et la Grosvenor Gallery ouvrent à Londres, en mai, leur exposition des peintres vivants. Pendant trois mois d'hiver, janvier, février et mars, elles ont pris l'habitude de faire une exposition de tabeaux des vieux maîtres. La Grosvenor Gallery a consacré, d'une manière exclusive, son exposition d'hiver de 1884 à l'œuvre de Sir Joshua Reynolds. La Grosvenor Gal-

lery et la Royal Academy se font une sorte de concurrence et sont devenues comme deux institutions rivales qui se disputent les faveurs du public. Sir Joshua Reynolds ayant été de son vivant le président de la Royal Academy et un président illustre, la Grosvenor Gallery, lorsqu'elle a pris l'initiative de faire une grande exposition de ses œuvres, a paru quelque peu empiéter sur le terrain de sa rivale. Celle-ci, pour se défendre, s'est mise, de son côté, en quête d'un choix d'œuvres, non seulement de Reynolds, mais de Gainsborough, qu'elle expose, dans ses galeries, au milieu d'une réunion des vieux maîtres de toutes les écoles. La concurrence est décidément une bonne chose, car nous lui devons d'avoir vu sortir cette année des collections particulières où elles sont ensevelies, des toiles de Reynolds et de Gainsborough assez nom-

breuses pour qu'on puisse jeter une vue d'ensemble sur l'œuvre de ces deux artistes.

Reynolds et Gainsborough ont été contemporains; le premier, né en 1723, étant mort en 1792, et le second, né en 1727, mort en 1788. Ils se sont adonnés au même genre, le portrait. Reynolds, il est vrai, a une partie de son œuvre consacrée à des sujets qui approchent du genre historique que Gainsborough n'a pas abordé, et ce dernier, en revanche, s'est en partie adonné à la peinture de paysage, qui est restée étrangère à Reynolds. Mais aujourd'hui les sujets du genre historique et le paysage ne forment plus que la moindre partie de l'œuvre des deux maîtres, qui restent essentiellement des peintres de portraits. Ayant vécu dans le même temps, s'étant adonnés au même genre, ayant eu pour modèles les

hommes et les femmes d'une même société, Reynolds et Gainsborough ne peuvent être séparés par la postérité. Ils offrent, observés ensemble, un intéressant sujet d'étude et un motif tout naturel de parallèle.

Reynolds était d'une famille de petits bourgeois. A ses débuts dans la carrière artistique, il fut protégé par l'amiral Keppel, qui l'emmena sur son vaisseau en Italie. Il put, de la sorte, étudier deux années à Rome et visiter les villes principales de l'Italie. Revenu en Angleterre, il s'établit à Londres et devint bientôt le peintre de portraits en renom. Travailleur infatigable, il produisit régulièrement, chaque année, un nombre considérable de portraits, qui font de son œuvre accumulée l'image complète de la société de son temps. Beautés célèbres, grands seigneurs, hommes de guerre, hommes de lettres, légistes, politiques, tous sont là.

Reynolds vécut mêlé aux écrivains ses contemporains, et fut surtout l'ami du plus célèbre d'entre eux, le D^r Johnston, dont il a peint le portrait. Il a lui-même cultivé les lettres et écrit plusieurs ouvrages sur la peinture. Il visita les Flandres et la Hollande. Rembrandt fit sur lui une impression profonde, dont on retrouve la trace dans toute une partie de son œuvre. Lorsque la Royal Academy fut fondée, en 1764, il en devint le premier président et fut fait chevalier (*knighted*), distinction, à cette époque, très rarement conférée à un artiste. Non content de peindre un nombre énorme de portraits, il a eu soin d'en assurer la reproduction et la diffusion par la gravure. Les meilleurs graveurs anglais de son temps ont été employés par lui. La plupart de ses portraits ont donc été gravés. L'œuvre gravée de Reynolds a pris

ainsi dans l'art anglais une place presque aussi considérable que l'œuvre peinte. Elle forme comme le fond de cette gravure en *mezzotint* où les Anglais ont excellé et qui est devenue pour eux un art essentiellement national. Par l'ensemble de son œuvre peinte et gravée, par sa liaison avec les hommes de lettres, ses écrits, sa qualité de premier président de la Royal Academy, son rang social, Reynolds a tenu, de son temps, une position absolument exceptionnelle. Il doit, à tout un ensemble de circonstances, d'être, dans l'histoire de l'art anglais, le représentant d'une époque et d'un monde.

Gainsborough naquit dans la petite ville de Sudbury. Il était fils d'un drapier chargé d'une nombreuse famille. Il vint fort jeune à Londres et étudia le dessin et la peinture sous la direction d'un artiste peu connu,

Heyward. Son éducation artistique a été limitée aux leçons reçues de Heyward qui, du reste, lui furent continuées assez peu de temps, car, dès vingt ans, il se marie avec une jeune fille qui lui apporte une certaine aisance. Marié, il va se fixer dans la petite ville d'Ipswich, où il peint le paysage des environs et les portraits que l'entourage peut lui fournir. Après être resté plusieurs années à Ipswich, il quitte enfin cette petite ville, non point encore pour Londres, mais pour Bath. Ce n'est qu'après avoir séjourné un certain temps à Bath qu'il se décide enfin à se fixer à Londres. Il y demeure jusqu'à sa mort, sans sortir une seule fois d'Angleterre. Lorsque la Royal Academy fut fondée, il en fut élu membre. Contrairement à Reynolds, il n'a rien écrit. Il n'a pas, non plus, su employer les graveurs à la reproduction de ses œuvres; fort peu de ses

toiles ont été gravées par les artistes du temps. Sa puissance de travail paraît, du reste, avoir été très inférieure à celle de Reynolds, car il a beaucoup moins produit que lui.

Reynolds a donc eu toutes sortes d'avantages sur Gainsborough. L'éducation artistique, la faveur du public, l'éclat du nom, la fortune ont été pour lui. Gainsborough, comparé à Reynolds, n'a réellement été, aux yeux des contemporains, qu'un petit garçon. Il ne lui est resté, pour se faire valoir auprès de la postérité, qu'un point de supériorité sur Reynolds, point capital, il est vrai : c'est, au fond, d'avoir été mieux doué comme artiste, comme peintre.

Lorsque l'on se trouve devant les deux cent dix toiles de Reynolds exposées à la Grosvenor Gallery, et qui, encore, ne forment qu'une partie des productions du

maître, on est frappé de l'importance de l'œuvre. L'ensemble est d'une belle tenue, le peintre a poursuivi son labeur pendant de longues années, d'une main ferme et d'un pinceau sûr. C'est toute l'Angleterre de la seconde moitié du xviii° siècle, saisie par un Anglais, qui revit là sous nos yeux. A ce point de vue, aucun autre peintre de portraits, d'aucune école, n'a peut-être autant que Reynolds le caractère d'un peintre national. Rien n'est donc plus légitime et mieux mérité que le culte et l'attachement que les Anglais lui ont voués. L'étranger, sans pouvoir partager les sentiments de ce genre, se les explique et les comprend; et lui-même, en présence de l'œuvre de Reynolds, ne peut s'empêcher d'éprouver un vif plaisir à voir ainsi représentés, avec fermeté, force et puissance, toute une société, tout un monde disparus. Cependant,

quand on se dégage des souvenirs et des sentiments accessoires, qu'on examine la peinture en soi, au point de vue de sa valeur intrinsèque, en cherchant à établir, parmi les maîtres de toutes les écoles, la place qui appartient à Reynolds, on est obligé de faire toute sorte de réserves, qui empêchent de le placer parmi les maîtres réellement originaux et les vrais grands peintres.

On sort de la Grosvenor Gallery, emportant avec soi l'impression des Reynolds que l'on vient de regarder, on entre à la Royal Academy et on en voit de nouveaux. Les toiles du maître, qui a été président de la corporation, sont même mises aux places d'honneur et occupent partout les milieux des panneaux. Mais à côté apparaissent les Gainsborough, et aussitôt la comparaison s'établit. Il ne s'agit plus ici d'aucune circonstance accessoire, ayant fait la renom-

mée ou l'éclat d'un nom. Il y a simplement
des toiles à côté d'autres toiles. La peinture est là toute nue, pour être jugée par
elle-même et en elle-même, et, dans cette
épreuve décisive, c'est Gainsborough qui
l'emporte. Reynolds, par l'immensité de son
œuvre, accuse une force et une puissance
de tenue que Gainsborough n'a pas eues;
mais celui-ci sait, à l'occasion, donner le
grand coup d'aile, et alors il s'envole à une
hauteur que l'autre n'a jamais atteinte.

A la Royal Academy, voici, dans la première galerie, le portrait de la comtesse
d'Ilchester et de ses deux filles, par Reynolds, et, à côté, celui de lady Eaderley, par
Gainsborough. Sur un autre panneau, le
portrait de Fox par Reynolds, et, en pendant, celui de Canning par Gainsborough.
Dans la grande galerie, au milieu des vieux
maîtres de toutes les écoles, les portraits,

groupés sur une même toile, de quatre membres de la famille Grimston, de Reynolds tiennent une des places d'honneur, et, dans les autres parties de la salle, d'autres œuvres excellentes et des mieux choisies du maître sont entremêlées avec des Gainsborough, parmi lesquels dominent le portrait de sir Henry Bate Dudley et celui de Nancy Parsons. L'examen comparé fait des œuvres de Reynolds et de Gainsborough, ainsi entremêlées, laisse bientôt voir que les toiles de Gainsborough ont plus d'air, plus de profondeur; que dans les yeux des personnages il y a plus de vie et, sur leurs physionomies, plus d'expression; que la facture des œuvres est plus légère, la touche plus personnelle et plus enlevée, le coloris plus varié, plus transparent, plus frais. En un mot, sur ces points qui constituent la valeur intrinsèque de la peinture et les qualités maî-

tresses de facture et d'exécution, Gainsborough est supérieur à Reynolds. A *priori*, on aurait peut-être pu s'attendre à une tout autre conclusion, car Reynolds a profité de cette fameuse éducation traditionnelle artistique tant vantée, et considérée comme essentielle à la production des œuvres parfaites; il a étudié à Rome, il a visité les villes artistiques de l'Italie; il est allé en Hollande, il s'est inspiré de Rembrandt et de son clair-obscur. Eh bien! non, c'est l'autre, c'est Gainsborough, qui a simplement reçu quelques leçons d'un peintre anglais ignoré, qui n'est jamais sorti d'Angleterre, qui n'a étudié aucun maître italien ou hollandais; c'est celui-là qui l'emporte.

En définitive, entre Reynolds et Gainsborough, comme entre les artistes de toute sorte, c'est la question des dons naturels qui décide de la place et de la valeur. Certes,

la pratique de l'art exige des études premières. De même que l'écrivain doit forcément apprendre l'orthographe et la grammaire, de même l'artiste doit apprendre certaines règles du dessin et la façon d'étendre la couleur sur une toile. Mais les notions rudimentaires et primordiales de l'art également acquises par tous, ce qui décidera ensuite, en dernier ressort, des places à occuper aux yeux de la postérité, ce sont les facultés données par la nature. Or, Gainsborough, en venant au monde, a sur ce point été mieux partagé que Reynolds, et tout le labeur persévérant, toutes les études et les recherches de ce dernier, ont été insuffisants pour combler l'inégalité. En effet, d'où viennent les réserves, les objections que l'on formule maintenant devant l'œuvre de Reynolds? Elles viennent en partie de sa science même, des emprunts

de diverse sorte qu'il a faits aux maîtres étrangers. Car ce qui nous plaît par-dessus tout dans Reynolds et Gainsborough, c'est qu'ils nous rappellent le xviii<sup>e</sup> siècle avec sa physionomie exquise, si différente de la nôtre, c'est qu'ils nous représentent des Anglais d'une certaine manière d'être, hommes particuliers et à part entre les autres hommes. Voilà pourquoi toute réminiscence étrangère, toute facture empruntée aux écoles antérieures qui affaiblit l'intensité du caractère spécial d'œuvres de ce genre, nous les gâtent et les diminuent.

Le faire et la manière de Reynolds ont constamment varié. Ils sont dans l'ensemble le résultat d'études patientes et sans cesse reprises, et ont été obtenus par des emprunts faits à toutes les sources. Cela ne veut pas dire que Reynolds soit dépourvu de personnalité et ne sache donner sa marque

aux sujets qu'il traite ; mais s'il le fait, c'est sans cette spontanéité et cette originalité absolues qui caractérisent les grands maîtres. Jamais les emprunts résultant de l'étude ne se dissimulent tout à fait dans ses œuvres et ne sont complètement absorbés par les éléments tirés de son propre fonds. On se prend à regretter, devant un ensemble tel que celui que nous offre la Grosvenor Gallery, que Reynolds se soit tant donné de peine pour pénétrer certains soi-disant secrets des maîtres. Ses toiles les mieux conservées sont celles qui sont le plus naïvement peintes. Ce sont sa science même et ses efforts continus, pour agrandir artificiellement sa manière, qui ont le plus nui à Reynolds. C'est surtout la préoccupation si visible, vers la fin, d'obtenir des effets de force et de puissance, en empâtant ses tableaux et en y mettant du clair-obscur, qui

lui a été funeste. Les toiles de ce genre, qui forment une partie notable de son œuvre, ont noirci; les préparations de bitume et les combinaisons de sauce, pour obtenir le fameux clair-obscur, répandent des ombres lugubres; le coloris a été dévoré, toute fraîcheur de ton a disparu, les empâtements ont craqué et tombent en écailles. Beaucoup de tableaux de Reynolds sont, de la sorte, déjà ruinés et à peu près perdus.

Quand, au contraire, on voit pour la première fois, en Angleterre, des Gainsborough, on se trouve en présence d'œuvres qui n'appellent point les réminiscences et frappent par la franchise et la spontanéité. Gainsborough n'est jamais sorti d'Angleterre, aussi sa peinture est-elle plus que toute autre imprégnée de terroir national et de sentiment anglais. Il n'a guère étudié les Italiens ou les Hollandais, ses devan-

ciers; aussi son œuvre, qui n'imite et ne répète point les procédés des siècles antérieurs, exprime-t-elle mieux que toute autre l'esprit du moment où elle a été produite, le XVIIIe siècle. Gainsborough a un faire, une touche, une manière de peindre qu'il n'a pris à personne, qui lui sont venus spontanément et qui, avec les gradations amenées par le temps, sont restés au fond toujours identiques, comme étant l'expression même de sa nature et de son organisation. Gainsborough est un maître, parce qu'il possède une manière propre de voir et de sentir, qu'il exprime à l'aide de procédés originaux et bien à lui. En art, c'est la combinaison de l'originalité du fond et de la forme qui constitue la maîtrise, car si elle n'est pas là, où est-elle?

Comme tous les artistes qui travaillent de verve et en s'abandonnant à leur tempé-

rament, Gainsborough est inégal. La valeur de son exécution varie considérablement. Certaines de ses œuvres sentent l'improvisation, le pinceau a couru avec rapidité, sans retour sur les parties d'abord négligées. Ce sont des ouvrages qu'on appellerait aujourd'hui impressionnistes. Ils ont les qualités du genre, la légèreté, le brio; mais, pour ceux qui aiment la peinture faite, manquent d'assiette et de solidité. Un autre défaut, auquel Gainsborough se laisse aller de temps en temps, est de donner à ses personnages une trop grande taille. Le portrait de M$^{rs}$ Douglas, à la Royal Académy, nous représente une femme assise; si elle se levait, la toile pourrait à peine la contenir.

Gainsborough a donc des faiblesses et des défaillances; mais jamais la vie, le charme et l'élégance ne lui font défaut.

Aussi est-il difficile de regarder un de ses tableaux sans être séduit. Ses œuvres les meilleures, celles qui sont absolument réussies, mises à côté de celles des maîtres de n'importe quelle école, soutiendraient sans fléchir la comparaison. L'art est fait pour exprimer la vie, et les maîtres ne sont grands et ne nous captivent que parce qu'ils nous rendent sensibles la manière d'être de leur nation et les sentiments de leur temps. Aussi Gainsborough, au sein de l'école anglaise, nous charme-t-il spécialement, parce qu'avec plus de saveur et d'accent que tout autre, il nous fait vivre les Anglais distingués, les ladies et les gentlemen du xviii° siècle. Les femmes de Gainsborough sont surtout des créatures adorables : Anglaises à la peau fine et transparente, aux regards suaves, mélange de langueur, d'innocence et de coquetterie. Comme exemple,

le portrait de Nancy Parsons, exposé cette année à la Royal Academy, est un pur chef-d'œuvre. La touche rapide et légère est on ne peut mieux appropriée à rendre le modèle, délicat et aux yeux langoureux. Nancy Parsons est là sur la toile aussi vivante, aussi fraîche, aussi séduisante qu'au moment même où elle a été peinte. Gainsborough, le jour où il a fait ce portrait, a réalisé le type de l'Anglaise idéalisée et, par la triple puissance de l'imagination, du sentiment et de l'exécution, s'est placé parmi les maîtres de premier ordre.

*Gazette des Beaux-Arts,* avril 1884.

# RICHARD WAGNER

## AUX CONCERTS POPULAIRES

# RICHARD WAGNER

## AUX CONCERTS POPULAIRES

Dimanche dernier, les partisans et les adversaires de Richard Wagner s'étaient donné rendez-vous au cirque Napoléon. M. Pasdeloup avait réservé, pour clore le concert de ce jour, l'ouverture des *Maîtres chanteurs*.

Disons tout de suite que l'ouverture a pu être entendue jusqu'au bout, mais que cependant les dernières mesures se jouaient

encore que le vacarme commençait. Des sifflets et des protestations, partis d'un assez grand nombre d'adversaires, ont immédiatement provoqué les applaudissements et les bravos des admirateurs du maître allemand, et, après une tempête de cris et de clameurs, il a paru que les wagnériens étaient les plus nombreux. La journée peut donc être considérée comme un succès à mettre au compte de la nouvelle musique.

Rien n'est plus surprenant que de voir les difficultés sans nombre rencontrées par les inventeurs et les esprits originaux, dans toutes les voies de l'activité humaine. Wagner nous est un nouvel exemple du fait. Il lui arrive ce que nous avons vu arriver à Victor Hugo et à Delacroix. Il est original, il diffère de ceux qui l'ont précédé. Cela suffit pour qu'il soit, non pas

seulement discuté, mais nié et excommunié. Haynd, Mozart, Beethoven, Mendelsohn ont composé de la musique d'une certaine facture, d'une certaine couleur, qui a été goûtée et acceptée; surgit un artiste qui est autre que les maîtres qui l'ont précédé, qui, vivant dans un autre moment, dans un autre milieu, avec des facultés différentes, produit de la musique qui a un cachet nouveau; la gent moutonnière et le public bourgeois la conspuent ou se bouchent les oreilles pour ne pas l'entendre. Wagner est sifflé, tandis que la musiquette et le crincrin d'imitateurs et de pasticheurs de quatrième ordre sont applaudis et acceptés. Mais qui ne voit que de pareils procédés sont la négation la plus flagrante de l'art, qui est avant tout invention, c'est-à-dire chose personnelle et prime-sautière?

Cependant, vont dire ici les adversaires

de Wagner, nous admettons parfaitement l'originalité et l'invention en musique, à condition qu'elles nous donnent, comme résultat, de bonne musique; or, comme celle de Wagner nous paraît exécrable et n'est, à nos oreilles, qu'une cacophonie de sons incohérents, nous la sifflons. — Voilà qui est fort bien; malheureusement, ce raisonnement est le même que celui tenu par les juges qui ont si longtemps fermé les expositions de peinture à tant de grands artistes, et, en définitive, la distinction du bon et du mauvais, pour les écoles, se réduit toujours à ceci : ce qui est connu et familier, ce qui est neuf et original.

Il faut, en effet, en revenir là. Wagner est nouveau, et il produit, sur certaines oreilles habituées à la forme de Beethoven et de Rossini, la même impression d'horreur que produisaient la *Barque du Dante*

et les *Femmes d'Alger* sur les yeux qui s'étaient arrêtés jusqu'alors sur les peintures de l'école de David. On se demande aujourd'hui comment il a pu se faire que Delacroix fût un moment considéré comme une sorte de démoniaque ; et, en vérité, on en est également à se demander, quand on a pris la peine de l'écouter, comment la musique de Wagner peut paraître aussi peu humaine que le prétendent ses détracteurs. Certes, Wagner est profondément original ; et, dans le cycle des compositeurs allemands, il faut le classer à part. Mais il n'en est pas moins vrai que sa musique est bien de la musique allemande, ayant pour éléments constitutifs les mêmes éléments que l'on retrouve chez tous les maîtres allemands. Elle ne surgit pas comme une apparition météorique, sans racines dans le passé, sans point d'attache avec ce qui l'a

précédée ; son originalité ne va pas et ne peut aller jusque-là ; tout ce qu'elle fait, c'est de mettre en œuvre, d'une façon particulière et nouvelle, les matériaux que comporte le fonds commun du génie musical allemand.

Si maintenant on veut préciser en quoi consiste la grande originalité de cette musique, on trouvera que c'est dans la part prépondérante faite à l'harmonie et à l'accompagnement. Chez les anciens maîtres la phrase musicale, accompagnement et chant, est nettement arrêtée, et un morceau de musique est un composé de phrases complètes en elles-mêmes, qui se suivent, mais seulement juxtaposées et par conséquent distinctes et séparables. Dans la musique de Wagner, il n'en est plus ainsi ; la phrase musicale proprement dite, la mélodie est enveloppée dans un grand courant

ininterrompu d'harmonie. L'accompagnement, la partie musicale qui, dans toute œuvre, forme le dessous et le soutènement, se développe ici en dehors de toutes les proportions connues, et prend une importance décisive, car c'est elle qui donne sa couleur générale à l'œuvre et qui doit produire l'impression dominante. On pourrait presque dire qu'il existe entre l'ancienne musique et celle de Wagner la différence que l'on trouve entre une suite de statues en ronde bosse et un bas-relief, — dans le bas-relief les figures étant toutes enchâssées dans une grande pièce de fond qui les tient et les soude, de même que les phrases mélodiques de Wagner sont enveloppées par le grand courant d'harmonie que le maître déverse sans solution de continuité.

C'est par là que Wagner, si original, est surtout désagréable aux oreilles françaises.

Chaque peuple a son génie, et le génie musical de la France, vaille que vaille, est exclusivement mélodique, c'est-à-dire placé au pôle opposé à celui de Wagner. Il n'est donc point étonnant que sa musique soulève, en France, de si vives oppositions. Wagner a surtout développé dans la musique le côté exclusivement allemand, et quand on s'est mis parmi nous à goûter la musique allemande, on a commencé à l'aimer par les côtés où elle était le moins nationale. Il faudra donc encore bien des efforts pour faire accepter Wagner au public français, et, comme il est le plus Allemand de tous les compositeurs d'outre-Rhin, il est probable que, d'eux tous, il restera toujours le moins populaire au milieu de nous.

Quoi qu'il en puisse être de l'avenir, sachons applaudir aux efforts des hommes et des artistes convaincus qui, comme

M. Pasdeloup, font en ce moment de si nobles efforts pour plier les oreilles françaises à la musique de Richard Wagner. Les créateurs et les artistes puissants sont rares en tout temps : bannir Wagner et sa musique, c'est vouloir nous priver d'une province du domaine musical et par là diminuer pour nous la source des nobles plaisirs et des grandes émotions artistiques. Résistons énergiquement à de pareilles prétentions, et, après avoir applaudi Haynd et Mozart, sachons goûter Wagner, de même que nous admirons Delacroix tout en pliant le genou devant le Pérugin et Raphaël.

*La Tribune,* 26 décembre 1869.

# ARTHUR SCHOPENHAUER

# ARTHUR SCHOPENHAUER

---

Arthur Schopenhauer est né à Dantzig le 22 février 1788, fils d'un des principaux négociants de la ville. Envoyé très jeune à l'étranger, il séjourna plusieurs années en Angleterre et en France. Il s'initia ainsi de bonne heure à la connaissance des langues, et finit par parler facilement le français, l'anglais, l'italien et même l'espagnol. Il montrait la plus vive répulsion pour la carrière commerciale à laquelle on le des-

tinait; aussi, à la mort de son père, abandonna-t-il le comptoir pour aller étudier à l'Université d'Iéna. Au sortir de l'Université, il visita Weimar et connut Gœthe, puis fit de longs voyages, particulièrement en Italie. Sa fortune se trouva un instant compromise par la mauvaise gestion de sa mère, et, cherchant à se créer une profession, il se fit inscrire à l'Université de Berlin comme *privat-docent*, pour enseigner la philosophie. Le cours qu'il essaya n'eut aucun succès. Il dut renoncer à l'enseignement que régentaient alors des professeurs célèbres, tels que Hegel, dont il s'était déclaré l'implacable ennemi. En 1832, il s'établit à Francfort qu'il ne quitta plus, et où il mourut le 23 septembre 1860.

Schopenhauer publia en 1819 le grand ouvrage *Der Welt als Will und Vorstellung* (le Monde comme volonté et comme

représentation), qui contient l'exposé de sa doctrine. Ce livre ne trouva point de lecteurs et passa inaperçu. En 1844, il en fit paraître une seconde édition, revue et augmentée, qui n'eut pas plus de succès que la première. Ses idées étaient trop en avance de celles du temps pour pouvoir faire d'abord impression.

Schopenhauer vivait à Francfort inconnu du monde, sans parents et sans amis, dans la seule compagnie de son chien. Ses habitudes excentriques et les idées étranges qu'on disait renfermées dans ses livres, le faisaient passer, aux yeux des habitants, pour une sorte de fou. En 1852, il publia son second ouvrage important, *Parerga und Paralipomena* (Petits Écrits philosophiques), qui attira enfin l'attention. Les qualités littéraires et de style étaient de premier ordre; et les chapitres purement philosophiques

étaient suivis d'études pleines d'observations fines et originales sur la vie réelle, de nature à être comprises de tout le monde.

Une revue anglaise, *the Westminster*, fut la première, en 1852, à faire connaître la « Philosophie de la volonté » au public. Presque en même temps, Frauenstadt, un disciple, publiait une série de lettres sur la doctrine du maître dans un journal de Leipzig. A partir de ce moment, la renommée du philosophe de Francfort a sans cesse grandi, et aujourd'hui l'Allemagne le place, comme penseur à côté de Kant, comme écrivain à côté de Gœthe.

### LE MÉTAPHYSICIEN

Kant, dans sa *Critique de la raison pure*, avait établi la relativité de nos connaissances. D'après lui, la chose en soi, l'essence

de l'être, le principe premier et la raison dernière des phénomènes doivent nous rester éternellement inconnus, ils sont hors de la puissance et des aperceptions de notre esprit.

Schopenhauer se rattache à Kant et prend sa philosophie pour point de départ, mais il prétend cependant être remonté jusqu'à la cause première des phénomènes, et pouvoir donner ainsi une explication du comment des choses. D'après lui, rien dans le monde ne se manifeste qu'à l'état transitoire, et n'existe qu'à l'état passager. Aucun objet, aucun être n'a d'existence en soi, ne possède de vie permanente. Tout ce qui apparaît et se produit, se manifeste comme représentation (*vorstellung*) d'une volonté (*will*) obscure et inconsciente, partout présente et toujours agissante. C'est cette volonté qui, dans son inépuisable

activité, donne naissance à toutes les apparitions de l'univers, et qui, par superpositions successives des phénomènes de la matière brute, des affinités de la force chimique, de la vie graduée des plantes et des animaux, arrive jusqu'à l'homme. Ce dernier ne possède donc rien à part dans la nature, mais n'est que la manifestation la plus parfaite de la volonté, du *will*, arrivant seulement en lui à se connaître et à avoir perception de soi. Voici, résumée en aussi peu de mots que possible, l'idée mère de la métaphysique de Schopenhauer.

Ici le lecteur m'arrête pour me dire : Mais cette volonté que Schopenhauer donne pour cause première, de laquelle tout découle, qu'est-elle en soi, d'où vient-elle, pourquoi agit-elle? En un mot, cette cause, qui explique tout, comment l'explique-t-il elle-même? Il ne l'explique pas. C'est

que toute métaphysique est en définitive impuissante à trouver une cause première et à comprendre l'en-soi des choses, et que la démonstration faite par Kant de la relativité de nos connaissances demeure inattaquable. Tous les efforts des philosophes de tous les temps, pour remonter à l'origine même des phénomènes et expliquer l'essence de l'être, n'ont en effet jamais abouti qu'à donner une explication qui n'a rien changé à notre ignorance, puisqu'elle se trouvait elle-même aussi inexplicable que ce qu'elle était déstinée à expliquer.

Il semble cependant que le système de philosophie de Schopenhauer n'ait pas partagé le discrédit général qui s'est attaché de nos jours à toute métaphysique, et qu'alors que les grands échafaudages philosophiques édifiés par les Hegel, les Schelling, ses contemporains, se sont écroulés, le

sien ait survécu et ait même reçu une consécration nouvelle des écrits de disciples tels que M. de Hartmann. C'est que son système semble plus que tout autre concorder avec la réalité des faits.

Si dans l'étude des phénomènes on procède par la méthode scientifique, si on va du connu à l'inconnu et des faits de détail à des causes de plus en plus générales, on arrive, à l'extrême limite du connaissable, à trouver la persistance de la force. La force, quantité toujours égale, sorte de grand réservoir d'où, par un enchaînement ininterrompu et une évolution universelle, tout découle et s'épand. Or, la volonté, le *will* de Schopenhauer, ressemble singulièrement à la force, établie et démontrée par la méthode scientifique. Le regard perçant de Schopenhauer avait donc fort bien entrevu ce qui apparaît de plus en plus, que les

existences particulières et les énergies individuelles ne sont que des manifestations d'une cause unique, d'un moteur universel que la science appelle maintenant la force. Seulement, nous n'avons garde de prétendre connaître la force en soi, et nous savons très bien que, quoique lui ayant rattaché l'explication des phénomènes, elle reste elle-même inexplicable et incompréhensible.

### LE PESSIMISTE

Le nom de Schopenhauer évoque tout particulièrement l'idée du pessimisme. Le pessimisme chez Schopenhauer fait partie intégrante des idées, il se mêle à toutes les conceptions de la vie et de la nature, il est la manière même de voir et de sentir. Schopenhauer n'a jamais eu de raisons particulières de se plaindre de la vie, il était

riche, il avait reçu de la nature non seulement une puissance de la pensée, qui resta longtemps méconnue, mais encore une verve et un esprit de conversation qui lui eussent permis de briller tout de suite, au milieu des hommes auxquels il eût voulu se mêler. Il a donc glissé sur la pente du pessimisme d'instinct et spontanément. C'est là ce qui distingue son pessimisme *genuine* et de première pousse, de celui de seconde venue et d'imitation de Hartmann et de ses autres disciples.

Pour Schopenhauer, vivre est une souffrance. L'existence n'est qu'une suite de peines et de tourments. Il n'y a point de désir qui ne soit suivi de déception, de plaisir qui n'ait pour contre-partie la lassitude, de jouissance qui n'amène le dégoût. Et combien misérable est en lui-même le cours de la vie! Le passé ne nous appartient

plus; le présent n'est qu'un moment qui fuit sans cesse, qu'on ne perçoit qu'alors qu'il s'évanouit ; l'avenir est une page fermée et indéchiffrable. L'enfant n'a point conscience de soi; le jeune homme, plein de démence et d'illusions, cherche à embrasser des fantômes et à réaliser des rêves ; l'homme mûr, désenchanté, se fatigue pour maintenir une existence dont il connaît la trame fragile, et voit déjà le terme prochain; le vieillard assiste à sa destruction, torturé par la maladie et miné par le chagrin. Tout est vain, et en particulier rien n'est plus vain que l'amour qui d'abord embrase l'être humain d'un transport qui semble l'élever au-dessus de lui-même. L'amour n'est que la manifestation de la volonté, du *will*, qui cherche à produire la vie, dans son appétit insatiable à se manifester, et tout ce qui fait prendre aux actes

de l'amour un charme souverain, n'est que la tromperie de la volonté qui nous dupe et nous enivre, afin de nous amener à entretenir la vie. L'homme, pour Schopenhauer, n'est donc qu'un éphémère, qu'une manifestation fortuite d'une puissance occulte, et, à celui dont le cerveau est assez développé pour approfondir la nature des choses, la vie n'apparaît que comme une farce lugubre qui se joue dans la douleur et les angoisses. Arrivé là, il n'y a plus qu'à conclure, comme les bouddhistes, que, la vie étant un mal, il vaudrait mieux qu'elle n'eût jamais commencé, et aussi bien Schopenhauer conclut-il ainsi.

Le pessimisme et l'optimisme sont deux manières subjectives d'envisager la vie. Ils se disputent la possession des individus, des peuples, des races, des époques. Dans ce sens ils sont éternels, et celui qui aura

su fixer les sentiments qu'ils éveillent d'une manière puissante, laissera des écrits sûrs de vivre. C'est là ce qui explique la renommée grandissante des livres de Schopenhauer. Il a exprimé pour nous, modernes, sous une forme neuve et personnelle, ces mêmes sentiments d'amertume et de dégoût de la vie, auxquels l'*Ecclésiaste* dans la littérature hébraïque, et les écrits bouddhiques dans l'Inde ont donné expression.

Historiquement, on comprend que Schopenhauer et le pessimisme soient apparus au moment où ils sont venus. Le pessimisme de Schopenhauer est une réaction contre l'optimisme à outrance qui a régné à la fin du xviii<sup>e</sup> siècle et au commencement du xix<sup>e</sup>. En ce sens il est un redressement. Toutes ces conceptions d'une puissance sans limite et d'une perfectibilité indéfinie de l'homme, considéré comme un

agent indépendant dans la nature, tirant de son propre esprit les règles arbitraires de sa vie et de la vie des sociétés, sont ruinées par le pessimisme et la notion purement naturaliste du monde.

Il faut que l'homme se résigne à rester dans la dépendance des forces de la nature qui l'enserre, et qu'il perde l'espoir d'acquérir d'autres connaissances que celles que pourra lui révéler l'étude patiente des lois qui gouvernent le monde. Est-ce à dire qu'il faille avec Schopenhauer se faire ascète et bouddhiste, renoncer à l'amour et à la famille, vivre en la seule compagnie de son chien ? Évidemment non ; ce sont là des excentricités individuelles qu'on ne saurait prendre pour règle.

D'ailleurs, pas plus le pessimisme que l'optimisme ne sauraient fournir de règle pour la vie. La vie est ce qu'elle est, et trouve

sa règle dans l'observance des lois qui l'engendrent et la maintiennent. Les derniers venus parmi les grands penseurs, Strauss, Herbert Spencer, s'accordent à proposer, comme but aux efforts de l'homme, l'adaptation de la vie aux conditions externes, pour développer le mieux possible les aptitudes et les facultés individuelles. Ce qui, pour ceux qui n'ont pas le temps d'aller chercher la règle de leur vie dans les livres, revient à dire qu'il faut cultiver son jardin.

*Le Siècle,* mars 1878.

# HERBERT SPENCER

ET

## LA PHILOSOPHIE DE L'ÉVOLUTION

# HERBERT SPENCER

ET

## LA PHILOSOPHIE DE L'ÉVOLUTION

Deux méthodes se sont offertes aux hommes pour sonder le problème de la nature des choses. Par l'une, celle des métaphysiciens, suivie la première et qu'on supposait devoir livrer tous les secrets, l'esprit se lance d'emblée dans les explications, se forme un jugement *a priori* sur l'être en soi, la nature, le moi et le non-moi, et prétend ainsi arriver à la connaissance des

essences et à la compréhension de l'univers. Cette méthode, malgré une longue suite d'efforts, n'a jamais produit que des systèmes contradictoires qui, tous, successivement battus en brèche, ont été reconnus sans base et sans réalité objective. Il a donc bien fallu admettre que, par la méthode de l'explication à première vue, il n'y avait aucun moyen de serrer de près la vérité et d'arriver à rien connaître réellement.

Alors sont venus les savants, qui ont suivi une tout autre voie. Par celle-ci, l'homme ne prétend plus rien découvrir par intuition et rien deviner *a priori*. Il fonde au contraire la connaissance sur l'amas péniblement acquis des faits et des observations de détail; il scrute, analyse, pèse, mesure toutes choses; il ne s'élève de la notion la plus simple à une plus complexe

que par degrés, et établit ainsi laborieusement, par assises et étages successifs, tout l'édifice de la connaissance.

Cependant quelque multiples qu'aient fini par être les connaissances scientifiques acquises, bien que la méthode de l'étude positive, restreinte d'abord à des ordres particuliers de recherches, ait été successivement étendue à tous et ait conduit à des vues synthétiques, la connaissance ainsi obtenue s'est trouvée arrêtée à un point qui lui est resté infranchissable. Elle n'a pu donner qu'une explication relative : ce que Kant appelle *das ding an sich,* la chose en soi, l'essence de l'être, la compréhension du pourquoi primitif et dernier lui sont demeurées fermées. Toutes les tentatives faites par l'esprit, dans ses efforts pour franchir l'irritante barrière, sont restées impuissantes, elles n'ont conduit qu'à réduire à

un plus petit nombre les données ultimes incompréhensibles, sans qu'on puisse nourrir l'espoir d'arriver jamais, par réductions successives, à les éliminer toutes.

Aujourd'hui, après Kant et Comte, deux points sont donc considérés comme acquis par tous les philosophes, sauf par ces quelques survivants de l'ancienne métaphysique qui achève de mourir : le premier, que l'essence et la raison dernière des choses sont impénétrables à l'esprit humain ; le second, que toute la connaissance que l'homme pourra posséder, sur le problème de l'univers, lui sera donnée par la méthode positive des sciences.

Tout en étant contenue dans les limites du relatif, l'étendue du savoir est aujourd'hui assez vaste pour que le philosophe voulant expliquer le monde par la science, voie s'ouvrir devant lui le plus vaste champ

de spéculations. Edifier une philosophie qui soit la coordination du savoir scientifique, exigera une heureuse combinaison de dons naturels et de circonstances favorables. Il n'y a qu'à voir combien de tentatives ont été faites sans succès. Comte a bien démontré que toute connaissance effective exigeait une base positive, il a établi la filiation et l'enchaînement des sciences qui, de la plus simple à la plus complexe, doivent nous procurer toute l'explication que nous pouvons jamais espérer obtenir des choses ; mais après avoir exposé la méthode, lorsqu'il a voulu s'en servir, on peut penser qu'il n'a point réussi. Dans l'application qu'il a essayé en particulier de faire de son système à la direction pratique des affaires humaines, il n'est arrivé qu'à des formules irréalisables. Schopenhauer, tout en se rattachant à Kant, a cherché à franchir les bornes du

relatif, mais « la volonté » qu'il présente comme agent producteur des phénomènes, transformée depuis en « inconscient » par son disciple M. de Hartmann, n'est en définitive qu'un dernier concept métaphysique, donnant de l'incompréhensible une explication tout aussi incompréhensible que lui. Plus en dernier, Strauss a expliqué qu'à l'ancienne foi il fallait en substituer une nouvelle; cependant, de son ouvrage l'*Ancienne et la nouvelle Foi*, la partie critique, qui s'applique à la mise à néant de l'ancienne, s'est trouvée de beaucoup la plus achevée et la plus satisfaisante. Arrivé tard, à la fin de sa vie, comme conclusion d'un lent travail d'esprit, à la conception exclusivement scientifique de l'univers, Strauss n'a pu que donner une indication de l'idée qu'il s'en formait, sans avoir le temps d'en faire un exposé complet et méthodique. M. Renan

a, lui aussi, essayé dans ses *Dialogues philosophiques* d'esquisser une philosophie fondée sur les découvertes scientifiques modernes. Son insuccès est connu.

M. Herbert Spencer, plus heureux, a su mener à bien la vaste entreprise de construire une philosophie, embrassant toutes les parties du savoir humain. M. Herbert Spencer, après Kant, acceptant comme un fait démontré la relativité de toute connaissance, dans ses *Premiers principes,* fait deux parts. D'un côté, il place ce qui échappe à notre compréhension, *the unknowable,* l'inconnaissable, c'est-à-dire la chose en soi et les notions dernières auxquelles la connaissance positive vient se heurter sans pouvoir les expliquer, les idées d'absolu, d'infini, de temps, d'espace. Là, il s'arrête, subissant la limitation et confessant l'infirmité de l'intelligence humaine.

A côté de l'inconnaissable qui reste fermé, se place le connaissable, c'est-à-dire toute cette partie accessible aux recherches et à l'explication ; et sur ce terrain Herbert Spencer, avec Comte, fait venir toute connaissance des conquêtes et des acquisitions réalisées par les sciences.

En cherchant quelle est l'idée ultime et fondamentale qui, tirée par synthèse du savoir positif, puisse donner l'explication la plus générale possible du comment des choses, Herbert Spencer trouve la persistance de la force. Au delà commence l'inconnaissable. Comme loi des phénomènes dérivés, par enchaînement ininterrompu, de la persistance de la force, il met l'évolution. La philosophie de l'évolution, telle que l'expose Herbert Spencer, ne reconnaît point d'existences immobiles, de monades indépendantes, de faits explicables sans

leurs antécédents; elle renverse toutes les distinctions qu'on avait cru établir entre l'inorganique et l'organique, l'esprit et la matière, la vie et l'intelligence; nulle part elle ne saisit autre chose que des phénomènes qui succèdent à d'autres, lesquels en engendrent eux-mêmes de nouveaux, sans qu'on puisse découvrir de point d'arrêt dans l'universel mouvement, qui fait que toutes choses commencent, se développent et se dissolvent. La philosophie de l'évolution ne repose que sur la généralisation d'une hypothèse. Mais dans l'état actuel des connaissances, cette hypothèse est de toutes celle qui semble le mieux se plier à l'explication des faits.

*Le Siècle*, février 1877.

# TABLE

|  | Pages. |
|---|---|
| Salon de 1870 | 1 |
| Les Peintres impressionnistes | 55 |
| Claude Monet | 91 |
| Renoir | 107 |
| Édouard Manet | 117 |
| L'Art japonais | 129 |
| Hokousaï. — *Les Livres japonais illustrés.* — *Les Albums imprimés* | 171 |

| | Pages: |
|---|---|
| JAMES WHISTLER | 245 |
| SIR JOSHUA REYNOLDS ET GAINSBOROUGH. | 261 |
| RICHARD WAGNER AUX CONCERTS POPULAIRES. | 285 |
| ARTHUR SCHOPENHAUER. | 297 |
| HERBERT SPENCER ET LA PHILOSOPHIE DE L'ÉVOLUTION. | 315 |

Paris. — Typ. G. Chamerot, 19, rue des Saints-Pères. — 17356

www.ingramcontent.com/pod-product-compliance
Lightning Source LLC
Chambersburg PA
CBHW071621220526
45469CB00002B/428